高等教育艺术设计系列教材

清华大学出版社
北京

主　编　李　娟
副主编　邓　婧　梁　黎　姚　田

U0361087

包装设计

清华大学出版社
北京

内 容 简 介

本书从包装设计的基本概念、包装设计的流程、包装设计的结构、包装设计的材料与工艺、包装设计成本报价和包装设计案例等方面详细介绍了完整的包装设计理念，收录了最新的包装设计法规和包装新型材料等相关知识，并且将品牌文化和视觉设计概念融入包装设计中。本书具有知识系统、内容丰富、案例贴近实际、注重应用等特点。在内容呈现方式上，采用信息图表的形式对专业知识进行梳理，易于理解。书中挑选了近年来实践教学中涌现的具有一定的前瞻性和创新性的学生作品，作为参考资料提供给将要学习包装设计的设计师、学生，希望读者能够通过对这些作品的研习激发自己的创作灵感。

本书适用于设计专业学生、设计师以及设计爱好者。同时也可以作为相关从业者的参考资料。

本书封面贴有清华大学出版社防伪标签，无标签者不得销售。

版权所有，侵权必究。举报：010-62782989，beiqinquan@tup.tsinghua.edu.cn。

图书在版编目（CIP）数据

包装设计/李娟主编.—北京：清华大学出版社，2023.2（2025.1重印）
高等教育艺术设计系列教材
ISBN 978-7-302-62353-3

Ⅰ.①包…　Ⅱ.①李…　Ⅲ.①包装设计－高等学校－教材　Ⅳ.①J524.2

中国版本图书馆 CIP 数据核字(2022)第 253144 号

责任编辑：张龙卿
封面设计：范春燕
责任校对：李　梅
责任印制：刘海龙

出版发行：清华大学出版社
网　　址：https://www.tup.com.cn, https://www.wqxuetang.com
地　　址：北京清华大学学研大厦 A 座　　　　　**邮　　编：**100084
社 总 机：010-83470000　　　　　　　　　　　**邮　　购：**010-62786544
投稿与读者服务：010-62776969，c-service@tup.tsinghua.edu.cn
质量反馈：010-62772015，zhiliang@tup.tsinghua.edu.cn
印 装 者：三河市龙大印装有限公司
经　　销：全国新华书店
开　　本：210mm×285mm　　　**印　　张：**7　　　**字　　数：**199 千字
版　　次：2023 年 2 月第 1 版　　　　　　　　　**印　　次：**2025 年 1 月第 3 次印刷
定　　价：59.00 元

产品编号：093006-01

本书从基础理论到包装设计实战项目进阶,讲述包装设计的相关概念、设计方法及实践操作的规范,在内容和体例上体现了通俗易懂、归纳性强、注重实践的特点,是一本内容全面、指导性强的包装设计教材。

1. 本书内容介绍

第 1 章对包装设计的起源及发展过程做了基本介绍,对商业包装设计的功能和分类做了清晰阐述,并分析了包装设计对品牌营销、品牌价值开发的影响及作用。本章还对未来包装设计的发展趋势做出展望。

第 2 章介绍了包装容器造型设计,从概念、设计原则、程序和方法、包装容器材料的特性与设计原则等几个方面讲解设计包装容器造型的方法。

第 3 章对包装结构设计的具体方法进行详细讲解,重点讲述了众多纸质包装盒形的标准制图方法、结构特征和常用范围。

第 4 章从字体设计、图形设计、色彩设计几个方面介绍包装视觉设计的表达方法和设计原则。

第 5 章以商业品牌为出发点,讲授了包装设计与品牌定位的相互作用。品牌包装的任务是反映产品积极的、令人满意的品质,并传播品牌价值。一个成功的包装设计,其作用不仅是保护产品和方便运输,而且要吸引消费者购买,更多的是让消费者认识到品牌及其背后的企业文化。

第 6 章是本书最具创新性的部分,重点讲解包装印刷工艺和印后工艺,并对包装设计成本和报价等知识做了创新性说明。

第 7 章是包装实战项目详解,以三个项目的实际设计过程作为主要内容,从项目前期调研、项目设计思路、项目技术方案、包装视觉设计、包装材料与印刷工艺等方面讲解了在实际项目制作过程中的思考和细节,对于掌握独立包装设计能力有指导性作用。

2. 本书特色

案例丰富、通俗易懂:本书每个章节的内容讲解都以大量的图片案例作为支撑,且都有对应的文字讲解,使章节内容充实饱满,专业知识点通俗易懂。

图表展示、归纳性强:对于信息量大的包装设计知识点,采用信息图表的形式进行拓展说明。图表制作皆为原创,逻辑清晰、视觉美观,是本书在内容上的一大创新点。

内容创新，注重实践：本书在内容上将最新的包装设计法规、包装设计的成本和报价等收录到第 1 章和第 6 章。第 7 章对三个包装实战项目案例的设计过程进行分析讲解，相比于同类教材而言，更加注重内容的实践性。

参与本书编写的人员为武汉华夏理工学院教师。除了参与本书编写的封面署名人员之外，还要衷心感谢熊煜琳老师提供的技术支持，感谢余韬灵、林晨昕、吴晶莹、谭讯、幸东升、丁婉莹、赵聪慧、张娜等同学在课余时间提供的无私协助，感谢同事及朋友的鼎力帮助，感谢家人的支持和陪伴。

由于作者水平有限，疏漏之处在所难免，恳请读者朋友们批评指正。

编 者

2022 年 7 月

目　录

第 3 章　纸质包装结构设计　*33*

第 4 章　包装设计中视觉传达设计的原则和要素　*50*

第1章
包装设计概述

1.1 包装设计的概念与历史沿革

1.1.1 包装设计的概念

包装是产品在生产企业与消费者之间流通的桥梁，是构成商品不可或缺的重要组成部分，是实现商品使用价值的手段，与人们的生活息息相关。

从字面上讲，"包装"一词由两部分组成："包"即包裹，"装"即装饰。包装的意思是把物品包裹、装饰起来。从设计角度上讲，"包"是用一定的材料把东西裹起来，其根本目的是使东西不易受损，方便运输；这是实用科学的范畴，属于物质的概念。"装"是指事物的修饰点缀，这是指把包裹好的东西用不同的手法进行美化装饰，使包裹的外表看上去更漂亮；这是美学范畴，属于文化的概念。单纯地讲"包装"，是将这两种概念合理有效地融为一体。

经济全球化的今天，包装与商品已融为一体。包装设计是将美术与自然科学相结合，是包括科学、艺术、材料、经济、心理、市场等综合要素的多种功能的体现。包装作为实现商品价值和使用价值的手段，在生产、流通、销售和消费领域中发挥着极其重要的作用。在现代包装设计中，包装是品牌理念、产品特性、消费心理的综合反映，它直接影响到消费者的购买欲。

包装设计是一门专业学科，结合了自然科学和美学的特色，在商品流通过程中可以更好地保护商品和促进商品销售。包装是按照一定方法进行物

品储存的容器，是材料和辅助设备的总名称，主要包括包装设计、包装结构设计和包装装饰设计（图1-1 ~ 图1-4）。

包装设计的概念 .mp4

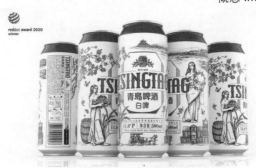

⊕ 图1-1　青岛啤酒包装设计

⊕ 图1-2　大匠白酒的包装设计

⊕ 图1-3　山茶的包装设计

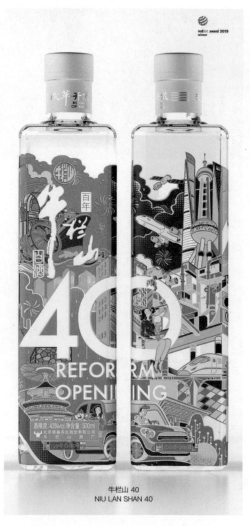

牛栏山 40
NIU LAN SHAN 40

⊕ 图 1-4 牛栏山白酒的包装设计

1.1.2 包装设计的历史沿革

1. 原始时期

我们在大自然中可以找到很多包装样式,任何一种物体都有被"包"或用来"包"住他物的可能,并且"包装"的形式、结构和功能丰富多彩,使人们不得不惊叹大自然的伟大创造力。

包装设计的历史沿革 .mp4

包装对于商品的作用,正如天空将大地包裹,大气在地球周围形成了一道功能奇特的防护层,可以防止各种有害光线及其他物质入侵地球,可以让氧气、水分留在地球表层,从而构建起一层奇妙的生物圈,人类在其间自由自在地生活,使地球成为天然安全的"太空舱"(如图 1-5)。

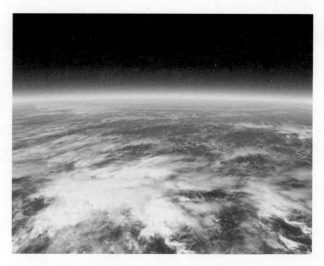

⊕ 图 1-5 地球的大气层

自然界中,植物的果壳为人类提供了各种各样的包装范例:橘子皮柔软,具有弹性,并有很好的透气性,构成了一层外保护壳,而内部的分瓣将果汁紧紧地包裹,内外"整合"为一体,整个"包装"结构紧凑、轻盈(图 1-6)。豌豆荚的结构和人们装鸡蛋的包装有异曲同工之妙,坚果的果壳保护着壳内的果实,是现代商品包装保护功能最原始的启迪(图 1-7)。

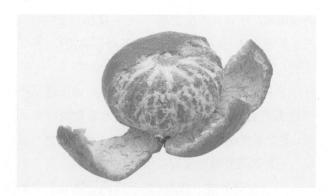

⊕ 图 1-6 橘子皮与橘子内部

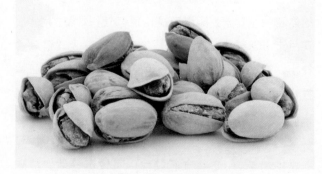

⊕ 图 1-7 开心果及其果壳

从远古时代开始，很长的一段历史时期内，人们的生产能力十分低下。由于环境险恶，生产艰难，食物很少，人们不得不共同劳动，平均分配劳动成果。但食物和饮水需要容器盛装，以便转移、分发和食用。人们在这种社会形态下，基于对大自然的了解和对包装功能的认识，以不同的方式制作和运用着不同的包装，这就是包装思想最初的萌芽。

人们为了满足生产和生活的需要，尝试用树叶、竹叶、荷叶、芭蕉叶等叶子柔软的茎条对物品进行捆扎，使用现成的叶子、果壳、葫芦、竹筒、兽皮、贝壳、龟壳等盛装、转移食物和饮水，并能模仿某些瓜果的形状制成近似于圆或者半圆的箩、筐、篮、箱等以盛装物品，利用这些自然材料制作多种形式的包装容器是最原始的包装形态。说明在最原始的生活状态下，人们也需要用包装为生活提供方便。

早期的包装之所以利用各种天然材料，一方面是当时落后的生产水平所致，另一方面是在满足了生活需要的同时还能有意无意地保护自然生态环境。天然材料可以迅速降解并回归自然，并且可以反复利用。早期的包装虽然在材料与结构上较为简单，但却不乏经典之作，使我们不得不叹服人类的聪明才智。例如，自古至今流传了几千年的粽子，是端午节家家必备的食品，在苇叶的包裹下，糯米吸收了苇叶的清香，使粽子成为深受人们喜爱的食品之一。中国的少数民族利用竹筒盛装、储藏或携带大米，还可以直接用竹筒煮或烤食物，一举多得。

自然界中有很多天然材料巧夺天工，利用天然材料的特点给产品提供包装十分便利。天然材料的特点也给商业包装提供了原始的启发，促进了商业包装的创新与开发。例如，橘子内部的白色网状丝络除了具有中医疗效，还能够起到缓冲作用，防止橘子果肉因外力撞击而破损。这一天然装置为商品包装设计提供了启发，现代礼品包装盒中泡沫隔板的运用体现了类似的原理，且在其他商品包装种类中的应用案例数不胜数。又如，鸡蛋内的白色卵膜将鸡蛋液与空气隔绝，形成气室，为鸡蛋因晃动而造成蛋黄松散提供缓冲空间。现代商品的快递包装防震气泡袋的使用原理与这一原理相同。同理，一

粒粒圆形豌豆在豌豆荚中整齐地排列，蜜蜂巢的六边形形态，橘子外皮的透气毛孔等天然结构，都能在商业包装中找到类似的结构。

2．手工业时期

手工业时期，随着纺织业和青铜器制造业等手工业生产的日益进步，社会对包装的需求大大增加，大批手工艺者的出现促进了包装工艺技术的进步。

考古发现，中国人在新石器晚期就掌握了青铜的制造工艺，可以制造大量纹饰复杂、造型多样的青铜器，如图 1-8 所示。这一时期的青铜器作为盛装器，具有储存、盛放、运输等实用功能。春秋时期发展成熟的漆器（图 1-9）具有防水、体轻、坚固等特点。《韩非子》中讲述的"买椟还珠"的故事就反映了当时包装的精美和人们注重包装美观的心理诉求。东汉时期发明的造纸术为包装提供了新的材料，成为茶叶、食物、中药等日常用品的主要包装材料。唐朝中期出现的木版雕刻印刷将包装、广告、商标融为一体，已初步具备了现代包装的某些特征。

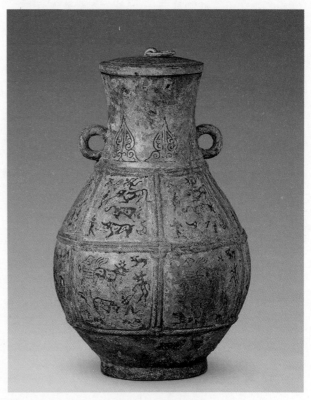

✧ 图 1-8 青铜壶

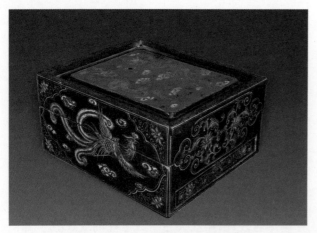

手工业时代，由于机械化程度较低，制约了生产力的提高，但就其自身发展来说，在包装材料和加工工艺上形成了自身的特点。

3．工业时期

16 世纪末以来，随着蒸汽机、内燃机以及电力的广泛使用，社会生产力迅猛增长，大量产品的生产促进了商业的迅速发展，包装的生产和使用也提高了机械化的程度，发展较快的国家开始形成生产包装产品的行业。包装在商业中的作用越来越明显，包装工业链也日渐完善，现代包装的概念逐渐形成。

随着始于 18 世纪中期的英国工业革命席卷全球，机器生产促进经济的飞速发展，包装设计的发展也发生了质的飞跃。塑料和复合材料的出现丰富了包装的形式，防水、抗压、防腐蚀等新型纸包装材料也扩大了纸包装的使用范围。

16 世纪中叶，欧洲在包装技术上已普遍使用了锥形软木塞密封包装瓶口。17 世纪 60 年代，香槟酒问世时就是用绳系瓶颈和软木塞封口；1856 年发明了加软木垫的螺纹盖，1892 年又发明了冲压密封的王冠盖，使密封技术更简洁、可靠。

工业革命更新了人们对包装设计的传统概念，新型包装设计改变了人们的生产、生活和消费方式，社会开始进入"消费时代"，这成为 20 世纪全球经济的重要特征。

4．现代包装

20 世纪以后，随着商品经济的全球化和现代科学技术的高速发展，包装的发展也进入了全新时期。包装机械的多样化和自动化发展促进了包装材料、包装印刷、包装工艺的不断更新。在现代社会，商品竞争持续加剧，使得包装在商品营销中的作用越来越明显。包装的系列化、规范化、个性化成为企业品牌形象的重要组成部分。仓储式超市消费模式日渐普及，商品的宣传、品牌和企业形象的塑造越来越注重"眼球效应"的价值。消费时代消费者多层次、多样化的消费需求为包装设计提供了新的理念和空间，使包装设计成为引导潮流的特殊宣传媒介。包装设计的视觉传达对人的心理和行为影响被越来越多的业界人士关注，为包装设计的可持续发展提供了新的发展机遇。

5．未来包装

现代社会，人们对商品体验的期待不断提高，对品牌设计的认知也在不断突破。随着时代的进步，包装设计领域必将不断涌现出新的概念、功能和界限。人们也将从材质上、结构上、使用方法上对未来包装设计做新的尝试和探索。未来包装将向以下几个方向发展。

（1）智能包装。未来包装设计将紧跟高科技发展步伐，不断应用先进技术，发展和开发应用现代化专用型包装机械。其中所应用到的新技术将涉及航天工业技术、信息处理技术、传感技术、光电及化学激光技术、生物技术及新的加工工艺。预计信息化时代商品包装设计的高新技术设计将体现在计算机辅助设计、计算机辅助制造、智能机器化方法（高级人工智能）、信息设计、虚拟设计、机器人设计、高新技术材料、先进制作工艺、一体化设计、无版印刷、装订、包装技术等方面。

同时，数字移动手机等智能设备的介入，使得产品包装设计在信息传达与品牌宣传上更加便捷高效，还大大增进了品牌与消费者之间的互动性。将实体包装与虚拟世界相连接的互联式包装是未来包装设计的主流。

（2）新型包装材料。开发新型包装材料与新包装技术是目前包装企业或科研院所重要的任务。现在很多新产品和新工艺需要新的包装材料与之配

套,才可达到预期的包装效果。新型的包装材料正在开发,有的已初见成效。

以EPS快餐盒为代表的塑料包装将被新型的纸质类包装所取代。很多地方由于环境受到了污染,人们开始意识到塑料包装废弃物对环境的危害,像EPS快餐盒这类用量大、难以回收和处理的塑料包装已受到了限制,国家已下发文件将之列为重点被代替的包装制品。以纸浆、植物纤维为材料生产的新型包装应运而生,并被国家列入重点推广项目之一。

塑料袋类包装材料正朝可溶性的无污染材料方向发展。很多城市相继禁止使用超薄塑料袋,一些可代替现有塑料包装材料的新型材料的研究已取得进展。如水溶性塑料薄膜以及可降解的其他各类塑料薄膜等已开始应用,将为我国的环保事业做出新的贡献。

(3)绿色环保生态化。绿色环保包装又称为无公害包装,指对生态环境和人类健康无害,能重复使用和再生,符合可持续发展的包装。随着地球环境的不断恶化,推动包装设计朝着绿色、环保、生态化发展已成为全球的一项重要课题,它不仅关乎商业产品的发展战略,还与社会环境紧密关联。

从技术角度讲,绿色包装是指以天然植物和有关矿物质为原料研制成对生态环境和人类健康无害,有利于回收利用,易于降解,促进可持续发展的一种环保型包装。也就是说,其包装产品从原料选择、产品的制造到使用和废弃的整个生命周期,均应符合生态环境保护的要求,应从绿色包装材料、包装设计和大力发展绿色包装产业三方面入手实现绿色包装。绿色环保包装的技术要素包括以下几方面:其一,加工设备和所用能源等要有益于环保,不产生有损环境的气、液、光、热、味等;其二,包装加工过程不产生有毒、有害的物质;其三,增强可拆卸式包装设计的研究,以便消费者能轻易按照环保要求拆卸包装;其四,加强绿色助剂、绿色油墨的研制开发。

从包装材料上,可生物降解和可再生材料的使用日渐广泛。同时,主张减少包装材料的使用数量,以"轻、薄、短、小"为包装材料使用原则,抵制过度包装,以节省资源为目的,消除浪费,节省运输成本,减少在生产过程中的使用量。另外,鼓励使用利用自然资源开发的天然生态包装材料。

在包装技术上,以减少污染,降低消耗或改善生态为技术原则。绿色环保包装的技术要素包括以下几个方面:其一,加工设备和所用能源等要有益于环保,不产生有损环境的气、液、光、热、味等;其二,包装加工过程不产生有毒、有害的物质;其三,增强可拆卸式包装设计的研究,以便消费者能轻易按照环保要求拆卸包装;其四,加强绿色助剂、绿色油墨的研制开发。

1.2 包装设计的功能与分类

1.2.1 包装设计的功能

1. 保护功能

保护功能(无声的保镖)是包装设计最基本的功能。包装能保护商品,防止商品因外力而遭受损坏。一件商品在到达消费者手中之前会经过装卸、运输等多个环节,在此过程中,商品可能会因为受到碰撞、挤压而损坏,或者因为环境变化而变质。而采用合适的材料针对不同商品设计出合理的包装结构,可以最大限度地减少商品在市场流通过程中遭受的损坏,保证商品质量,减少企业不必要的经济损失。

包装首先要具备防止商品物理性损坏的功能,如防冲击、防震动、耐压等。例如,Fitbit智能运动手表包装利用全方位包裹式卡板将手表牢牢固定,为产品安全提供保障,如图1-10所示。同时,包装设计也要防止各种化学性及其他方式的损坏,如啤酒瓶的深色可以保护啤酒减少光线的照射,保证啤酒不易变质。再比如各种复合膜的包装可以在防潮、防光线辐射等方面同时发挥作用。

另外,包装的结构和制作工艺要符合设计标准,防止因设计缺陷或者包装材料未达标而造成商品外泄。如化学品的包装如果达不到要求,很可能造成化学品渗漏,继而会对环境造成一定的破坏。

还有一些保质期较长的商品,其包装材料必须经得起时间的考验。例如,酒类商品包装需要对酒类提供长时间甚至几十年不变的保护。

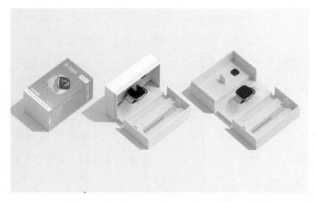

⊕ 图 1-10　Fitbit 智能运动手表包装

2. 便捷功能

便捷功能（无声的助手）是包装设计的重要功能。包装要便于运输和装卸，便于保管与储藏，便于携带与使用，便于回收与废弃处理。

（1）时间方便性：科学的包装能为人们的活动节约宝贵的时间，如快餐、易开包装等。

（2）空间方便性：包装的空间方便性对降低流通费用至关重要。尤其对于商品种类繁多、周转快的超市来说，十分重视货架的利用率，因而更加讲究包装的空间方便性。规格标准化包装、挂式包装、大型组合产品拆卸分装等，这些类型的包装都能比较合理地利用物流空间。

（3）省力方便性：按照人体工程学原理，结合实践经验设计的合理包装，能够节省人的体力消耗，使人产生一种现代生活的享乐感。如 AROMA 播放器包装采用提手设计，使消费者携带更加便携，如图 1-11 所示。

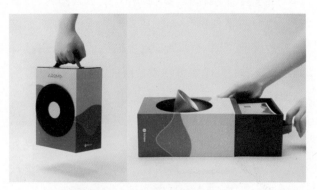

⊕ 图 1-11　AROMA 播放器包装

3. 销售功能

销售功能（无声的推销员）是包装设计最主要

的功能之一。在超市中，标准化生产的产品云集在货架上，不同厂家的商品都依靠包装展现自己的特色，这些包装都以精巧的造型、醒目的商标、得体的文字和明快的色彩等艺术语言将"美化"的内涵具体化。包装的形象不仅体现出生产企业的性质与经营特点，而且体现出商品的内在品质，能够反映不同消费者的审美情趣，满足他们的心理与生理需求。如 UAU 雪糕包装采用蓝红和蓝紫色作为主色调，充分调动了消费者对于美好生活的向往（图 1-12）。再比如东游记白酒包装中写意又颇具国风韵味的插画，营造出一种古典氛围，激发了消费者的购买欲（图 1-13）。

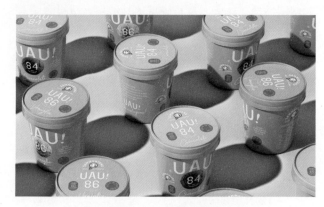

⊕ 图 1-12　UAU 雪糕包装设计

⊕ 图 1-13　东游记白酒包装

促进销售是包装的实际目的。如果一种包装无法保证商品顺利销售，那么它就不能起到应有的作用，对企业的发展也是不利的。因此，设计包装时必须好好把握消费者的心理，确保包装能够广泛地吸引消费者，并达到宣传和促销商品的目的，顺利完成商品的销售。只有这样，包装的设计对一个商品的

销售才有意义。

4．商品的信息传达与宣传功能

包装是一件商品价值的直观表达，消费者在无法看到商品细节的情况下，通过包装上的图片、文字等元素可以直观地了解商品的功能和特点，帮助消费者更好地了解商品，达到传达与宣传商品信息的目的。如 L&B 营养补充剂包装上醒目的字母能第一时间传达商品信息（图 1-14），青梅酒、桑葚酒等包装设计上含有水果图案的插画能在消费者选择商品时起到必要的指示作用（图 1-15）。

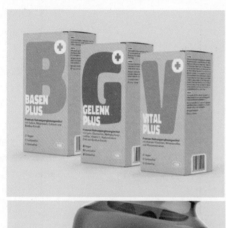

⊕ 图 1-14　L&B 营养补充剂包装

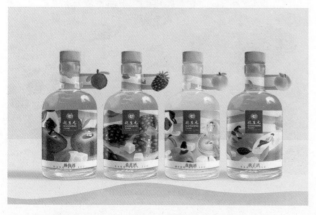

⊕ 图 1-15　青梅酒、桑葚酒等包装设计

5．提高商品附加值的功能

随着经济的不断发展，消费者对包装设计没有停留于实际的物质需求，对其精神需求也越来越高。尤其是在奢侈品及礼品的销售中，包装起到烘托商品价值、提升消费品位及引导消费的作用。如儿童食品通过趣味性、游戏性设计吸引消费者，虽然价位不高，但可以通过扩大销量提高效益。香水、化妆品等产品的精美包装有利于产品的销售，也能够提升产品的品位（图 1-16 和图 1-17）。

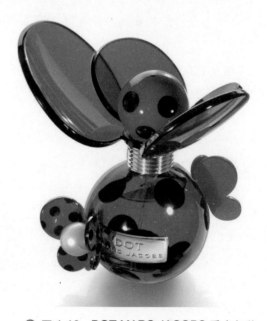

⊕ 图 1-16　DOT MARC JACOBS 香水包装

⊕ 图 1-17　Intense Pop Colors 化妆品包装

生产商往往在造型、工艺上做尽文章,以提高商品的品位和售价。还有一些生产商考虑到消费者使用完商品后,可能会将包装盒进行二次利用,于是生产商将商品包装制作成收纳盒等形式,方便消费者重复利用。抓住了消费者的需求,就会成功激发其购买欲。比如,市场里卖酒的商户,若是售卖散装白酒,一斤为几元到十几元不等,而用包装装瓶后的品牌白酒的价格是一瓶几十元到几百元。很明显,经过包装后的白酒售价远高于没有包装的白酒,会给商户带来更多收益。增加商品的附加值,还可以从降低成本、塑造企业形象和提升服务质量等多方面入手。

以上就是包装设计常见的几种基本功能。由此可见,商品包装已经完全融入了我们的生活,可以起到保护商品和提高商品商业价值的作用。

1.2.2 包装设计的分类

商品包装种类繁多,形态各异,其功能、外观也各有千秋。了解包装的分类方法是进行包装设计的前期基础工作,通常可以对包装设计做如下分类,如图1-18所示。

包装设计的分类.mp4

1. 按包装材料分类

根据不同商品的属性、运输需求与展示效果的不同,所采用的包装材料也不同。按照包装材料,包装可以分为纸质包装、木质包装、塑料包装、玻璃包装、陶瓷包装、金属包装、纤维织物包装、天然材料包装、复合材料包装等。随着包装技术的进步,新型包装材料还在不断更新。

2. 按商品内容分类

现代商业社会的商品种类繁多。要根据商品的物理属性和情感需求进行恰当的包装设计。按商品内容,包装可分为日用品包装、食品包装、化妆品包装、五金家电包装、纺织包装、儿童玩具包装、土特产包装、电子产品包装等（图1-19~图1-22）。

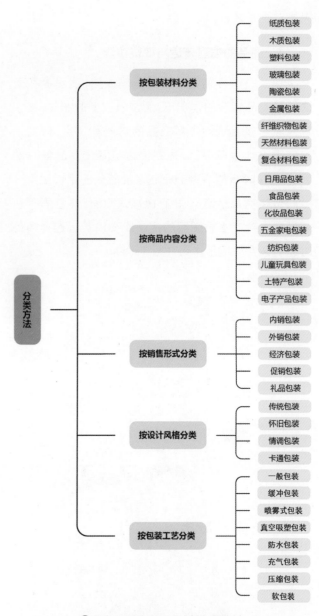

⊕ 图 1-18 包装设计分类统计

⊕ 图 1-19 糖果包装

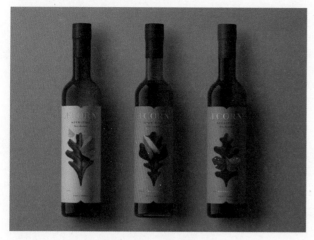

🕀 图 1-20 饮料包装

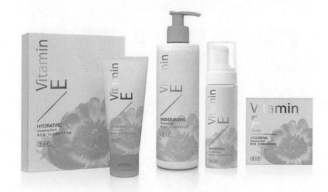

🕀 图 1-21 养生堂 VE 护肤品系列包装

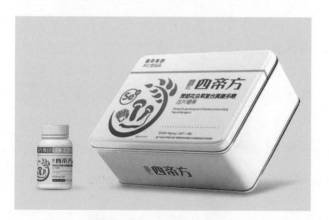

🕀 图 1-22 四帝方药品包装

3. 按销售形式分类

按销售形式，包装可分为内销包装、外销包装、经济包装、促销包装、礼品包装等。内销包装适用于国内；外销包装适用于出口，包装设计师要参照客户的要求，并按照一定的国际标准设计包装；经济包装则体现在材料和印刷的选择上，是以降低成本为目的的包装；促销包装一般注重宣传内容的传达，

以此引起消费者的注意，往往还需要配合相应的促销手段；礼品包装在包装材质、视觉图案和工艺上都给予更多投入，一方面传递商品的品牌理念，另一方面满足消费者的情感诉求（图 1-23 ～图 1-26）。

🕀 图 1-23 年货礼盒

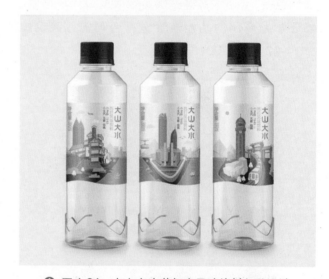

🕀 图 1-24 大山大水苏打水风味饮料包装设计

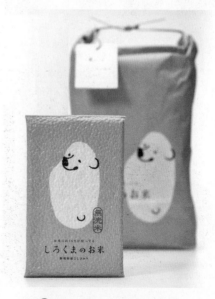

🕀 图 1-25 大米真空包装

☩ 图1-26　米酒包装设计

4．按设计风格分类

按设计风格，包装可分为传统包装、怀旧包装、情调包装、卡通包装等。确定包装的设计风格时，需要参照商品的功能属性进行合理的包装定位（图1-27～图1-30）。

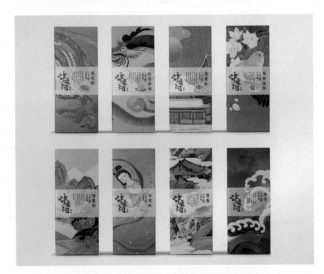

☩ 图1-27　中式糕点礼盒包装

☩ 图1-28　日本传统包装

☩ 图1-29　饼干包装

☩ 图1-30　实心人挂面包装设计

5．按包装工艺分类

按包装工艺，包装可分为一般包装、缓冲包装、喷雾式包装、真空吸塑包装、防水包装、充气包装、压缩包装、软包装等。例如，香水多采用喷雾式包装，洗衣液或洗手液替换装多采用软包装，薯片等膨化类食品多采用充气包装。随着科技的进步，包装工艺会不断涌现出新的种类（图1-31和图1-32）。

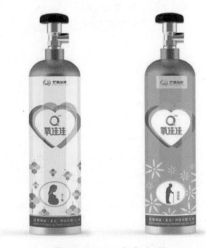

☩ 图1-31　氧气包装

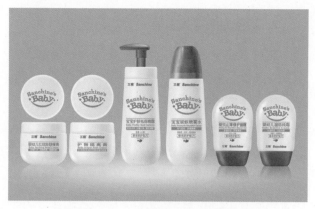

图 1-32 三精婴童用品包装设计

1.3 包装设计与市场营销

消费者购买商品的心理过程一般是先接触商品,简单了解一下;再经过详细了解和比较,产生兴趣和偏爱,产生购买欲望;条件成熟,做出购买决定;买回商品,通过使用形成实际感受,再考虑是否再次购买。相关调查表明:63%的消费者是根据商品的包装来选购商品的。企业不只依靠产品创新和优质、快速的服务取胜,包装同样重要。在市场营销中,包装设计充当着"无声推销员"的角色,对商品销售起到了重要作用。当超市或者商场柜台上摆满琳琅满目的商品时,那些拥有精巧的造型、醒目的商标、得体的文字和明快的色彩等包装要素的商品更容易吸引消费者。

1.3.1 包装设计可促进产品销售

包装文化是技术学与艺术学的结合。由于包装外在的界面以直接的、艺术化的形象出现在人的视觉中,因此,它能在产品的营销活动中引导人们的消费选择,提高时尚消费品位,与消费者在心理上产生共鸣。

包装应能够促使消费者产生购买欲望。法国社会学专家杨·波德里雅尔曾说过,物品想要转化为消费品就必须成为一种记号。在现代社会里,现代产品包装设计需要承受比以往更多的责任,要成为产品与消费者之间沟通的桥梁。产品包装设计必须要

适应现代市场营销条件下的竞争需要,准确地进行市场定位,并把产品特点通过设计语言传递给消费者。设计师应时刻注重观察瞬息万变的市场环境,以消费者需求为中心,展示产品艺术特色,只有这样,才能不断拓展产品市场领域,设计出具有合时代特色的优秀包装。总之,实现产品的畅销是包装设计的最终目的。

1.3.2 包装设计可打造产品品牌

消费者购买产品不单纯在于满足物质需要,还在于该品牌所带来的个性满足和精神愉悦。因此,包装作为产品品牌的外在表现,在设计时应将品牌的视觉符号最大限度地融入包装上,形成独有的品牌个性。

对包装进行设计时,需要综合利用颜色、造型、材料等元素,同时表现出产品品牌形象中所包含的企业文化和相关信息,突出产品与消费者的利益共同点,才能使产品对消费者形成较直观的冲击,使消费者对产品品牌留下强烈印象,达到持续吸引消费者的目的。良品铺子果干包装通过红底白字标志和清新的插画,留给消费者时尚靓丽的视觉感受(图1-33),对于形成鲜明的良品铺子品牌特色具有重要意义。

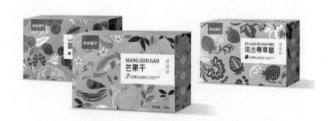

图 1-33 良品铺子果干包装

1.3.3 包装设计的商业性开发策略

包装设计是现代市场营销策略的一个重要因素,它被认为是产品营销中的一种策略。包装设计的目的是满足消费者和市场的需求,包装设计师在发挥自己设计才能的同时,还要从制造商、销售者及消费者的立场综合考虑问题。

1．包装材料开发策略

随着市场需求的不断更新，消费者对包装设计的要求从基本的保护功能、便捷功能逐渐扩展到其他方面，包装材料的选择及新包装材料技术的开发为包装设计市场提供了更多可能性。现代社会要研发一款新的包装设计材料，所需花费的精力极大，不仅需要企业内部从整个生产流程开始变化，而且下游的包装材料生产协力厂商也需全力配合才能有所突破。一位专业的包装设计师必须知道各式各样的包装材料的物理特性、生产过程、印刷制作和加工条件等，并妥善运用于包装设计上，结合自己过往的经验，将设计与包装材料完美结合，最终形成一个好的包装策略。

现代社会不断涌现出新的包装设计材料。例如，木粉塑料是通过从木粉中制取出多元醇，与异氰酸酯发生化学反应，生成聚氨酯（图1-34）。这种木粉塑料抗热能力极强，而且可被生物分解，可用于制作耐温型包装袋等，还不会产生污染。再如油菜塑料，它是从制作生物聚合物的细菌中提取了三种能产生塑料的基因，转移到油菜植株中，经过一段时期产生一种塑料性聚合物液，经提炼加工便可得到一种油菜塑料。这种塑料加工制成的包装材料或食品快餐包装材料被丢弃后能自行分解，没有污染残留物。可见，新型材料的不断涌现为商品包装的升级换代带来了广阔空间。

⊕ 图1-34　木粉塑料

2．品牌形象开发策略

品牌是商品的精髓与灵魂，是一个企业的无形资产与财富。品牌形象的构建是当今时代发展的必然产物。许多拥有较高知名度的品牌直接将自身具有代表性的品牌视觉形象作为包装视觉设计元素，以此提高产品在众多商品中的辨识度。

（1）推出纪念款策略。面对激烈的市场竞争，为了保持公众对自己品牌的关注，许多企业借助重大事件展开营销活动，推出纪念款产品包装，以此让商品与纪念性事件产生关联，商品效应不断发酵。成功的案例有可口可乐在世界杯期间推出纪念款（图1-35），将各国国旗与世界杯年份结合起来作为包装主视觉元素，这一方面将产品与世界杯精神关联，拓宽了产品的知名度；另一方面，从视觉上制造个性，为品牌带来了良好的声誉。

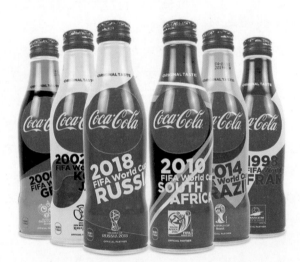

⊕ 图1-35　可口可乐世界杯纪念款包装

（2）打造系列化策略。同一家企业或者某一品牌下的同类商品经常采用系列化的包装方式，既能突出商品品牌特性，也可强化品牌的辨识度。系列化包装不仅将企业实力展示在消

系列化的包装设计.mp4

费者面前，也能增加消费者对品牌的信任度。采用系列化的品牌策略，不仅可以使市场上较为成熟的商品带动新产品的开发和销售，还可以大大降低宣传成本，充分发挥包装作为"无声的推销员"的作用（图1-36～图1-40）。

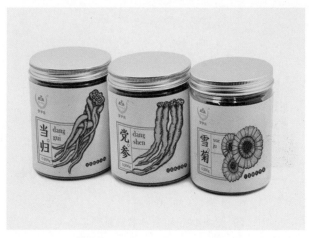

❀ 图 1-36　中药材系列包装

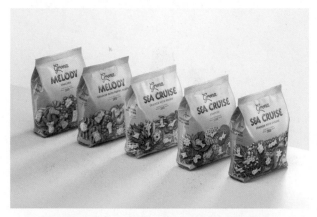

❀ 图 1-37　MELODY 饼干系列包装

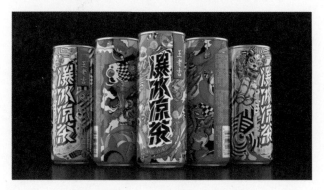

❀ 图 1-38　王老吉爆冰凉茶包装

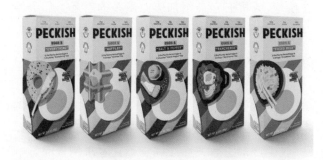

❀ 图 1-39　进口鸡蛋调料系列包装

❀ 图 1-40　DD Universe 饮品系列包装

（3）品牌联名策略。品牌联名策略是指一家企业或一个品牌联合其他知名品牌，强强联手，巧妙地将两个或两个以上知名品牌的视觉形象元素置于包装体上。如王老吉联合和平精英游戏，将游戏插画运用于罐装饮料包装上（图 1-41），使商品获得更多年轻消费群体的青睐。百事可乐联合人民日报社推出热爱守护者限量罐（图 1-42），此包装设计以"90 后"的童年为切入点，以致敬各行各业辛勤的守护者们为设计创意，红、蓝撞色的插画设计突出了大众印象中《人民日报》的报纸形象，视觉上更加真实；《人民日报》以全新的面貌展现，更加切合消费者的关注热点。

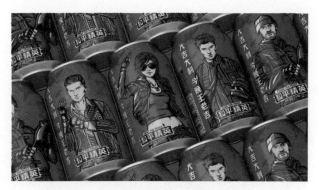

❀ 图 1-41　王老吉与和平精英联名款包装

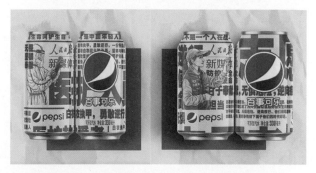

❀ 图 1-42　百事可乐与人民日报社联名款包装

3．包装文化价值策略

（1）地域性文化策略。消费者对包装设计的需求已经不仅仅局限于物质层面，除了物理上包裹保护的功能外，在精神层面上的需求也日趋明显，消费者越来越看中包装设计中所蕴含的文化内涵。许多产品将具有地方特色的文字、视觉符号等作为包装的主要宣传卖点，在包装中借助典型的地域文化图形、文字、色彩和符号来强调商品特色，以提高商品的整体认知度。蜜之番臻品果礼（图1-43）利用新疆风情的装饰画和红、绿、金配色体现出地域文化，强化产品产地。

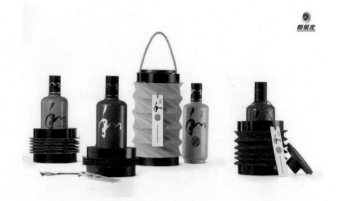

🔝 图1-44　和酒·节日系列包装

🔝 图1-43　蜜之番臻品果礼

（2）传统文化策略。传统文化是一个民族、一个国家的瑰宝。剪纸、皮影、书法、泥塑等中国传统艺术形式，是在历史长河中形成的以民族文化为特征的视觉符号，因其独具特色的艺术魅力受到现代消费者的喜爱。利用传统文化符号作为产品包装设计的视觉创作元素，不仅能增加产品的文化附加值，还能体现特定的情感需求。在现代包装设计中，对于茶叶、月饼、粽子等具有传统特色的商品，包装设计师为了体现其传统文化特性，喜欢将传统图形、传统色彩、传统艺术形式作为视觉符号运用于包装设计上，让更多的消费者认识传统文化，认同产品本身。如和酒·节日系列包装设计（图1-44）灵感源于东方传统文化中象征节日喜庆的灯笼。在这款酒类包装设计上，充分展现出中国传统民俗文化中特有的人文之美。日本可口可乐包装（图1-45）的设计灵感来自日本鲤鱼元素，具有较强的文化辨识度。

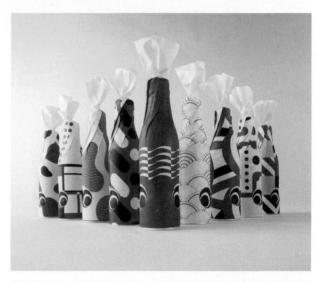

🔝 图1-45　日本可口可乐包装

（3）包装附加值策略。随着绿色设计的概念在中国设计市场的普及，以及民众环保意识的增长，包装设计盒再利用成了设计市场备受关注的话题。废弃物再利用一直是人类不断追求的目标，在进行一项包装设计工作时，如能把此种概念融入其中，即可尽到一位社会公民的责任。因此在设计包装结构时，设计师应充分考虑包装盒使用完之后还能产生哪些价值，为提升包装附加值做更多的思考。如泰国Thung Kula Ronghai大米包装设计（图1-46）采用模压技术成型，盒子盖的顶部是米色压花，盒子内部装有装满大米的内袋，底部是有大米外形镂空天窗，取出大米内袋后，这个大米包装盒就可以作为纸巾盒来重复使用。当然，运用这些创意时，在其结构、陈列、生产加工等方面应注意不宜本末倒置而影响整体包装效果。

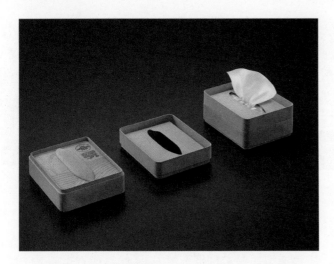

⊕ 图 1-46 泰国 Thung Kula Ronghai 大米包装

（4）包装促销策略。在市场上常见一些包装设计通过在包装上添加一些特定的信息，如新口味、新上市、买一送一等，作为促销手段吸引消费者。这些手法对于价格较低的日用品而言，确实是有效的策略。法国连锁超市 Intermarché 通过改变橙汁的瓶身标签设计（图 1-47），让销售额增加了 4600%。为了证明自己推出的橙汁非常新鲜，Intermarché 直接在瓶身标签上印上了榨取果汁的时间点，每一瓶橙汁都是独一无二的。这种打造出专属性的设计无疑能够准确戳中消费者的心。这款新包装不到 3 小时就赢得了 5000 万次的媒体曝光量，还为超市增加了 25% 的客流量。

⊕ 图 1-47 Intermarché 橙汁包装

第2章
包装容器造型设计

在日常生活中,消费者接触到一款包装,形成产品印象,主要是受到两方面因素的影响,即包装视觉和包装容器。包装容器是包装设计不可缺少的重要部分,是承载商品的唯一物理载体。

包装容器设计作为传递各种商品信息的符号,是表达品牌特性、商品功能和满足消费者情感诉求的重要载体,其审美功能、材质质感、工艺技术都是决定商品销售能否成功的重要因素。包装容器设计要考虑到包装的内部空间、外部造型、给消费者带来的触感等诸多因素,最重要的是要实现包装的各项基本功能。因此在进行包装容器的设计时,应注重形式美与实用性的统一。

2.1 包装容器造型的概念

所谓包装造型设计,是指各类物品经过包装之后所呈现的外观立体形态。依据特定物品包装的实用和审美功能要求,采用一定的材料、结构和技术方法,塑造包装外观立体形态的活动过程,就是包装容器造型设计。

2.2 包装容器造型设计的原则

2.2.1 结合商品特性的原则

不同的商品有着不同的物理属性,对于包装材质和造型的要求也是不同的,因此需要根据商品本身的特性进行有针对性的设计。比如,需要避光储存的药品就不能用透明容器包装,可以采用不透光或者透光性弱的材质,如深色玻璃、陶瓷等（图 2-1 和图 2-2）;具有腐蚀性的产品就不能用塑料包装,应该用玻璃等防腐性强的材料;内部具有较强气压的产品如啤酒、碳酸饮料等,对包装材料的抗压性也有特殊要求,如玻璃、陶瓷、金属等,在形态上应采用圆柱体以利于膨胀力的均匀分散（图 2-3）;为膨化食品设计包装时,需要用充气袋缓冲外力,保护膨化食品不因外力的影响而碎裂。（图 2-4）

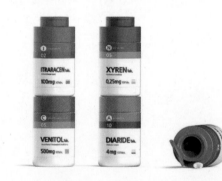

⬆ 图 2-1 韩国药品包装

⬆ 图 2-2 Bartell Drugs 药品包装设计

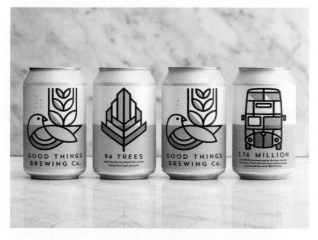

⊕ 图 2-3　Good Things Brewing 饮料包装

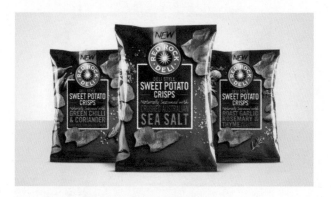

⊕ 图 2-4　膨化食品包装

2.2.2　使用便利的原则

　　包装设计的便利性是包装设计师需要首先考虑的问题。容器造型设计应结合内容物的用途、属性、使用对象、使用环境等诸多因素，充分考虑到消费者在使用过程中的便利性，如方便携带、开启、闭合等，可在瓶盖周边设计一些凸起的点或线条以增加摩擦力，便于开启。在日常生活中，我们常常会遇到很难开启的包装，或者使用时体验不好的包装。相比之下，携带和开启便利的包装更受欢迎（图 2-5 和图 2-6）。包装的便利性需要设计师在细节上更多地为消费者考虑，将生活中对其他包装的使用体验和经验运用于设计中。便签式药品包装解决了人们生活中携带药品不方便的问题，同时按量包装的设计细节也让患者省心不少（图 2-7）。一件成功的容器造型设计，不仅可以使包装变得方便实用，而且体现出企业对消费者的一种人文关怀，对创建品牌，展现

企业的经营文化理念和社会责任感，树立良好的企业形象，都是一种无形的帮助。

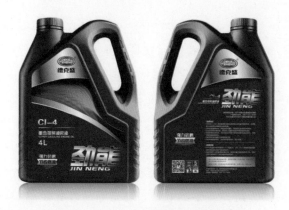

⊕ 图 2-5　德克盛柴油机油包装

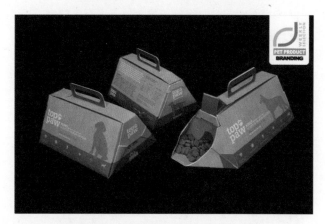

⊕ 图 2-6　Top Paw 便携狗粮包装设计

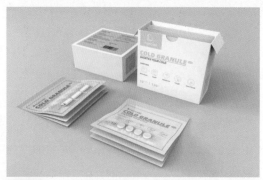

⊕ 图 2-7　便签式药品包装

2.2.3　对商品保护的原则

每一种商品都有不同的形态和特性,在运输、贮存、销售过程中,包装容易受到外力碰撞、挤压或震动而造成损伤。此外,某些商品内容物还要保证其在一定时间内不致产生化学变化或受到损害,因此包装容器的造型设计必须结合商品的特性,注重其保护性。如啤酒、香槟酒等易产生气体而膨胀的液体容器造型设计,宜采用圆体的外形,均匀地分散内部张力,避免容器的破损;鸡蛋等易碎品需用隔板来保护商品的安全性;而香水的气味容易挥发,所以其容器的体量、口径都不宜过大,从而可降低挥发损耗,在使用时也能控制流量(图2-8)。

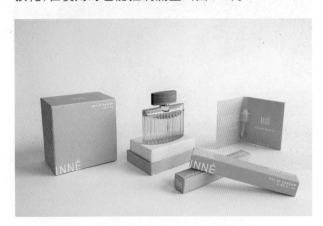

⊕ 图2-8　NN-New Feminine 香水包装

2.2.4　结合人体工程学的原则

人体工程学是研究人处在某种工作环境中时所涉及解剖学、生理学和心理学等各种因素的学科,以便了解人的活动能力及其极限,是一种使生产器具、生活用具、工作环境、起居条件与人体功能相适应的科学。包装设计应以人为本,任何一种包装造型形式都要以消费者为中心,服务于消费者。在容器造型设计中,要充分考虑消费者在使用产品过程中的行为方式、心理反应,同时也要考虑包装的比例与尺度设计得是否合理,了解手或身体的其他部位在使用过程中与容器造型之间的和谐关系,要确保包装材料符合商品功能与性质的需要,做到触感舒适、使

用方便,使人获得生理上的舒适感和心理上的愉悦感。有些饮料包装根据手拿商品的位置在容器上设计了凹槽,或者特别注重磨砂或者颗粒肌理的运用,方便用手拿握和开启(图2-9)。有的饮料瓶的外形则被设计成略扁的弧线形体,适合放在裤兜里,携带非常方便(图2-10)。

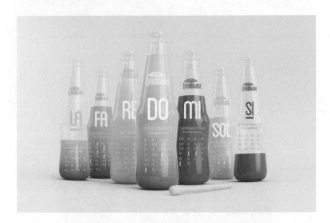

⊕ 图2-9　Rythms 饮料包装

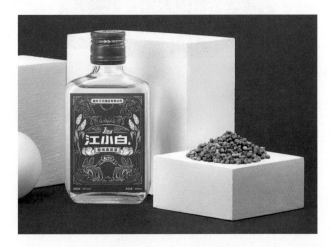

⊕ 图2-10　江小白酒包装

2.2.5　考虑工艺的可行性原则

容器造型设计离不开对材料的选择和利用,不同材料、不同造型的容器,其加工方法也有所不同。包装设计师应该了解制作工艺的一些基本常识,在进行容器造型设计时要充分考虑到加工工艺的特点,使容器设计符合模具"开模""出模"的方便和合理化,满足大批量生产的工艺加工制作要求。如FRANGI 护肤品包装的瓶盖采用实心的亚克力材料,反向镂空了立体盛开的鸢尾花造型,通过材料的

光线折射,该包装经过了多轮开模实验才得以成型,最终营造出梦幻和不确定的视觉效果(图 2-11)。

污染及破坏(图 2-12 ~ 图 2-14)。

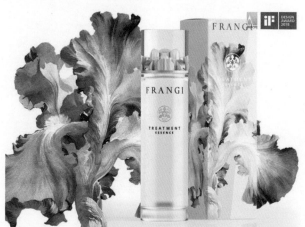

✿ 图 2-11 FRANGI 护肤品包装设计

包装设计还需要考虑经济性原则,注意容器设计与成本的关系,从加工难度、材料应用、工艺层次、加工成本等方面作详细的核算,使设计的容器与销售价格相匹配。

2.2.6 结合环境保护的原则

由产品包装所产生的废弃物已经成为人类生活垃圾的重要组成部分,如何对废弃包装进行回收再利用或进行无害化处理,减少对环境的污染,是近十几年来人们谈论、关注的焦点,也是今后包装设计发展所面对的重大课题。绿色包装、生态包装已成为全世界包装设计的发展趋势。包装容器设计要从材料的选择、加工工艺等方面考虑回收、销毁的成本和便利性,以及材料本身的可再生性,减少其对环境的

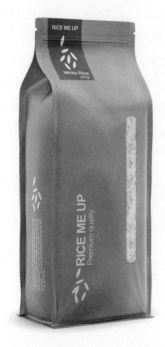

✿ 图 2-12 Rice Me Up 牛皮纸环保包装设计

✿ 图 2-13 殷记核桃糕点包装

✿ 图 2-14 环保鸡蛋包装

同时,国家在包装材料的环保性上出台了新的法规标准。例如,由国家市场监督管理总局(国家标准化管理委员会)发布的 GB/T 41010—2021《生物降解塑料与制品降解性能及标识要求》标准于 2022 年 6 月 1 日正式实施。该标准规定了生物降解塑料与制品的降解性能和标识要求。该标准的发布和实施,有利于规范生物降解塑料及制品方面的加工生产、使用销售和应用,有效解决辨别生物降解塑料制品真伪,以及快速鉴别的问题。另外,国家市场监督管理总局(国家标准化管理委员会)批准 GB 23350—2021《限制商品过度包装要求食品和化妆品》国家标准第 1 号修改单,自 2022 年 8 月 15 日起实施。其中 1 号修改单提出:粮食及其加工品的包装不应超过三层,其他商品的包装不应超过四层。此类规定为包装材料的再回收及包装废弃率的减少做具体要求,为有效减少环境污染保驾护航。

2.3 包装容器造型设计的思维与方法

2.3.1 包装容器造型设计的思维

包装容器造型设计是一门空间艺术,它通过概括、提炼、抽象化等艺术手段处理,设计出生动有趣的造型,在设计思维上可以从多角度考虑。

1. 模拟变化

在自然界中,人、动物、植物及其他的自然形态蕴含着各种美的形式,为我们的容器设计提供了参考依据。包装容器的形体可以模仿某一动物或人物,也可以根据商品的特点模仿,打造其牌号形象、品名形象以及品质形象。如 QQ 星酸奶包装模仿儿童身形,展现可爱的体态(图 2-15);百威 boombox 啤酒包装模仿复古音响的形态,呈现出一种造型美、品质感和历史感(图 2-16)。运用模拟法设计容器时,应避免琐碎与过于逼真,力求简练、概括,切忌

庸俗化,应注重"神似",以增强造型的艺术感染力(图 2-17 ～图 2-19)。

⊕ 图 2-15 QQ 星酸奶包装

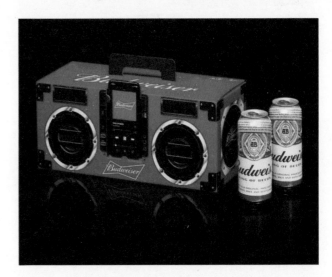

⊕ 图 2-16 百威 boombox 套装包装

⊕ 图 2-17 RRD 笔包装设计

图 2-18　直通车食品礼包

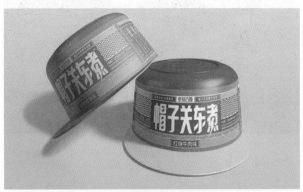

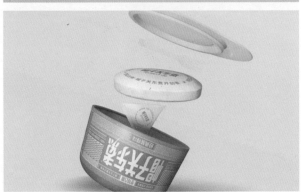

图 2-19　克拉古斯帽子关东煮包装

2．附加法

附加法是指在容器造型的外部再附加其他的装饰物件，使整个容器形态更加丰满、华贵，起到画龙点睛的作用。装饰物件可以采用印刷吊牌、吊挂、绳结、丝带、镶嵌、金属链等。设计时应注意附件是为主体服务的，应考虑造型的整体效果，所选择的附件元素要与主体形态达到协调统一，避免因琐碎、怪异、造作而影响主体效果（图 2-20 ～图 2-23）。

图 2-20　九州飞燕燕窝包装

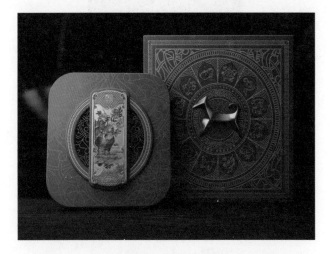

图 2-21　2018 戊戌狗年生肖彩色银条包装

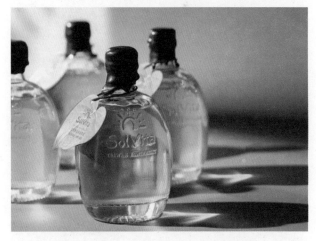

图 2-22　中国台湾金奇异果酒包装

3．透空法

透空法是对容器基本形进行穿透式的切割，使整体形态中出现"孔"或"洞"之类的空间，获得一种虚实对比的形式美感。切割穿孔的部位、面积、

大小都可以根据需要进行变化，有些是为了实际功能的需要，有些是根据形式美感的需要，如一些大容量、大体积的包装，透空后可以方便人们拎提，同时也使整体造型产生新意，但形体的外轮廓依然给人一种线条流畅、简洁明快的统一感（图2-24和图2-25）。

⬆ 图2-23　吾高端茶器包装

⬆ 图2-24　番石榴包装

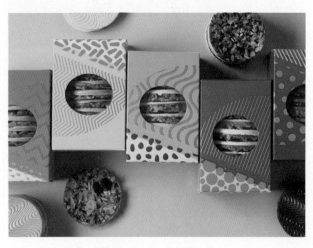

⬆ 图2-25　糕点包装

4．特异变化

特异变化有别于常规性的造型处理方法，是指在规律性的造型结构中进行一种富于个性变化的处理，对基本形施以弯曲、扭转等非均衡化变形，以此产生独特的变异现象。经过处理的特异部分可以成为人们的视觉焦点，达到对感官的刺激、振奋和引导的作用。特异变化可通过选用材料、造型、颜色的不同来进行，在运用特异变化设计包装时，要考虑其加工技术和成本价格的参数，该方法一般适合高档次的商品（图2-26～图2-31）。

⬆ 图2-26　香朵朵茉莉花茶包装

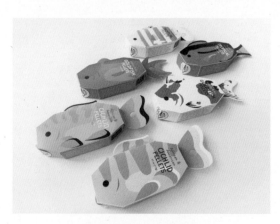

⬆ 图2-27　鱼食包装

⬆ 图2-28　Homey 蜂蜜概念包装

图 2-29　勤来农庄手工牛肉干包装

图 2-30　AROMASE 净化洗发水包装

图 2-31　mucin 护肤品包装

5. 肌理变化

肌理是客观物体存在于物质表面的一种组织结构。肌理的变化会影响人们的视觉感受,容器造型由于材料配制、组织构造不同会产生不同的触觉感和视觉质感。人们在通过触摸物体表面时得到的感受和经验可以转化为视觉感受和心理感知。在形体的表面进行不同肌理效果的处理,可以增大视觉的刺激,并在触觉上增强物体与接触面的摩擦系数,起到一种对比效果,丰富造型的层次感,突出性格特征,使造型更具特色,从而提高了容器的档次(图 2-32 和图 2-33)。

图 2-32　种子包装设计

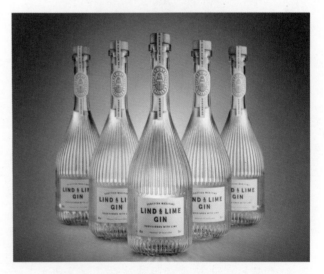

图 2-33　LIND & LIME GIN 酒包装

6. 盖形设计变化

盖体是容器造型设计的重要组成部分。它本来只是起到密封作用,但是可以直接影响容器的整体视觉效果。盖体的造型变化丰富多样,在设计中具有很大的灵活性,设计时需要考虑内容物的性质、使用方式、密封、安全等因素,根据容器的口径大小、长短进行设计。在其保证与整体造型相统一的前提下,精心设计的盖形会提高容器的审美性,起到锦上添花的作用(图 2-34 和图 2-35)。

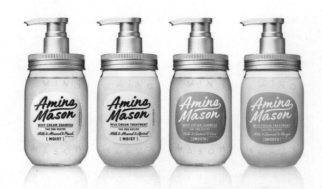

⊕ 图 2-34　Amino 日用品包装

⊕ 图 2-35　日本蜂蜜包装

7. 体块组合

体块组合就是把两个或两个以上的基本形相加，根据造型的形式美法则，形成一个新的造型整体。通过对造型进行体块的加减法处理，可体现丰富性，取得良好的效果。设计时要注意各部分之间的比例与空间层次关系。组合的基本形体种类不宜过杂，数量不宜过多，避免臃肿、怪诞（图 2-36）。

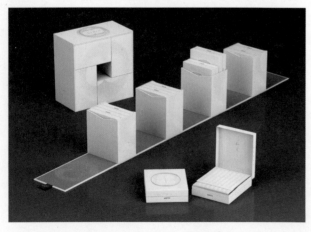

⊕ 图 2-36　和天下共享包装

2.3.2　包装容器造型设计的方法

包装容器造型设计是一个从无到有，从抽象到具象的过程。完成从创意构思到模型制作整个过程，需要设计师发挥一定的空间想象能力和实践能力，结合人机工学和其他数理知识，经过不断修改和完善，包装容器造型设计一般要经过产品调研与设计定位、草案和效果图设计、模型制作和计算机辅助设计等几个步骤。

1. 产品调研与设计定位

了解产品基本特性和消费者需求是进行包装容器造型设计的第一步。首先必须通过调查研究和资料分析，明确包装容器的类型、档次、材质、开启方式、生产工艺的定位。同时，也需要对比研究同类商品的包装造型情况，寻找并最终定位具有竞争力的包装风格。

2. 草案和效果图设计

草案和效果图是容器造型设计创意构思的基本表现方法，利用笔、计算机软件等工具将抽象的思维表现成可视化的图形。通过对草案和效果图的不断修改、完善，最终得到满意的设计效果，以达到设计目的。

效果图通常将几何形体相结合，从形的面、端点、棱线等，对几何进行解构重组，使之接近预期形态，最后绘制成草图。效果图要求表现出形体表面的起伏关系和大致的材质及色彩效果，通常以铅笔或钢笔起稿，用水彩或马克笔上色，也可根据设计者的习惯和喜好来表现（图 2-37 和图 2-38）。

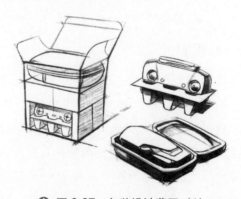

⊕ 图 2-37　包装设计草图（1）

<div align="center">⊕ 图 2-38　包装设计草图（2）</div>

3．模型制作

效果图是对容器造型设计定位的初级猜想，对空间和形体表面的细节处理并不明确，因此需要制

纸包装材料 .mp4

作立体模型加以推敲和验证。在制作模型时，首先制作泥坯，再在泥坯上精心雕刻文字和图样，然后翻制成石膏或玻璃钢。在后续处理过程中，经过细致打磨、颜色填涂、肌理制作等工序，最终制成与设计方案高度一致的模型作品。

制作模型的材料主要包括石膏、泥料、木材等，其中以石膏的运用最为普遍。（图 2-39 和图 2-40）

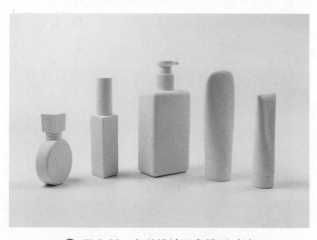

<div align="center">⊕ 图 2-39　包装设计石膏模型（1）</div>

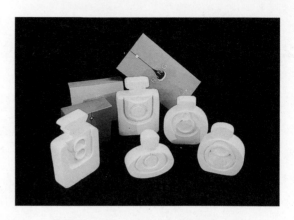

<div align="center">⊕ 图 2-40　包装设计石膏模型（2）</div>

4．计算机辅助设计

目前，计算机软件技术在包装容器造型中的应用日渐广泛。计算机强大的运算能力使之能够真实地模拟各种不同的材质、色彩和光线，提升了从包装设计到生产加工、商业销售的整体效率（图 2-41）。将容器造型的各要素输入计算机中进行变化成型，或显示为较为逼真的立体图像，然后将用 CAD 软件绘制出的形状进行数字化处理，连接到模型装置上，就能迅速做出清晰正确的模型，实现容器造型设计从构思到成形的一体化。

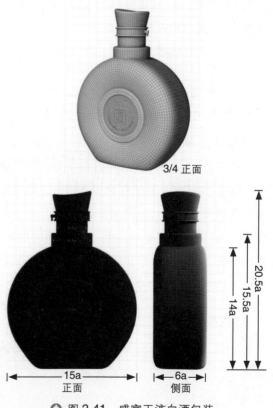

3/4 正面

20.5a

15.5a

14a

15a
正面

6a
侧面

<div align="center">⊕ 图 2-41　盛宴玉液白酒包装</div>

2.4 包装容器材质的分类及其特性

在现代包装设计中,包装与材质之间具有不可替代性和联系性。从设计到材料、从材料到设计的思维方式均为设计师提供了无限的可能性。在材质和包装的融合中,设计师个人的情感和鲜明的风格往往体现在材质上。可见,材质是包装的延伸与升华。一个好的包装设计是材质与设计的有机结合。因此,在包装容器造型设计中,如果能合理、巧妙地运用材料,往往会给设计带来新颖、奇特的效果。目前应用较为广泛的包装材料主要有纸包装材料、塑料包装材料、金属包装材料、木质包装材料、玻璃包装材料、陶瓷包装材料等几大类。

2.4.1 纸包装材料

纸张是我国产品包装的主要材料,它来源广泛,容易大批量生产,生产成本低,密度小,运输和使用方便,而且加工性能好,折叠性优良,便于成型,可回收再利用。纸容器、纸袋等纸包装形式在日常生活中随处可见,纸包装在世界包装材料中占据首位。

纸张的种类很多,以下是几种常用于印刷包装的纸材。

1. 铜版纸

铜版纸分单面和双面两种。铜版纸主要采用木、棉纤维等高级原料精制而成,每平方米的重量在70 ~ 400g。250g 以上又称为铜版白卡,纸面涂有一层白色颜料,纸面洁白,平滑度高,油墨印刷后能透出亮的底,适用于多色套版印刷,印刷后色彩鲜艳,层次变化丰富,图形清晰,常用于礼品盒、手提纸袋和一些出口产品的包装及吊牌的制作(图2-42)。

2. 白板纸

白板纸分为灰底和白底两种,灰底的常叫粉灰或单面白,白底的常叫单粉卡或白卡纸。纸的质地坚固厚实,纸面平滑洁白,具有比较好的强度,表面

韧性高,耐折性高,印刷效果清晰,适用于做折叠盒、手提纸袋等,且价格较低,因此用途较为广泛(图2-43)。

✦ 图 2-42 铜版纸

✦ 图 2-43 白板纸

3. 牛皮纸

牛皮纸常用的有白色和黄色两种,即白牛皮纸和黄牛皮纸。牛皮纸本身色彩饱和度较低,颜色赋予它低调内敛的特点。牛皮纸表面纹理粗犷,颇具自然朴实的美感,因其具备较强的透气性,常被用于快餐食品的包装(图2-44)。

✦ 图 2-44 牛皮纸

4．艺术纸

艺术纸也就是我们常说的特种纸，它的种类繁多。这类纸的表面通常会带有一些原本的色彩和凹凸花纹般的肌理。艺术纸加工工艺特别，看上去高端大气，因此价格较高。由于艺术纸的表面会带有凹凸不平的纹理，印刷时油墨不能百分之百地覆盖，所以不适于彩色印刷。如果要在表面进行图形处理，建议选择烫金、丝印等工艺（图 2-45）。

⊕ 图 2-45　艺术纸

2.4.2　塑料包装材料

塑料是商品包装中常见的包装材料，是以合成或天然的高分子树脂为主要材料。添加各种助剂后，

塑料材质在一定的温度和压力下具有延展性，冷却后可固定形状。塑料材质具有易成型、透明性好、着色性佳、耐冲击、防水防潮性能好、加工成本低、绝缘性优的优点。但是在自然环境下不易降解，回收成本较高，废弃物处理困难（图 2-46 和图 2-47）。

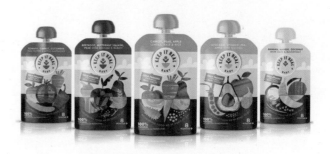

⊕ 图 2-46　有机婴儿食品包装

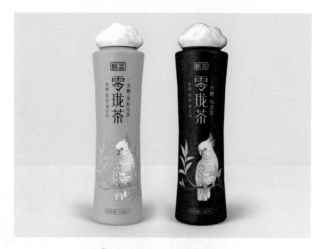

⊕ 图 2-47　零珑茶包装

2.4.3　金属包装材料

金属包装具有优良的综合性能，且资源丰富，回收处理方便，污染较低。金属包装盒强度高，具有利于贮存、携带、运输等优点。金属的水蒸气透过率很低，完全不透光，能有效地避免紫外线的有害影响。其阻气性、防潮性、遮光性和保香性大大超过了塑料、纸等其他类型的包装材料。同时，金属材料具有特殊的金属光泽，易于印刷装饰，便于对商品的外表进行装潢设计。但是金属质料的包装盒易生锈，稳定性不好。金属包装盒大多见于茶盒、罐头、饮料等（图 2-48～图 2-50）。

金属包装材料 .mp4

⬆ 图 2-48　SAEM Paint 包装

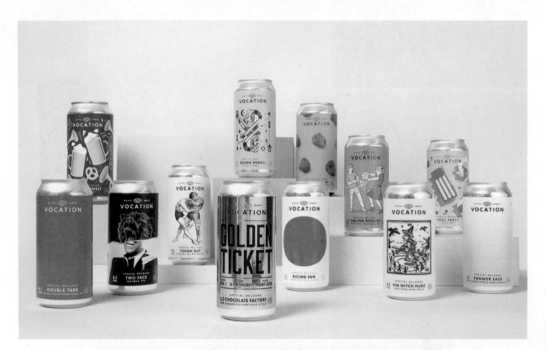

⬆ 图 2-49　易拉罐包装

⬆ 图 2-50　卡琉蒙汽车补漆包装

2.4.4　木质包装材料

木制包装是用天然生长的木材或人工制造的木材制品作为材料的包装容器。木质材料作为天然材料,在大自然中蓄积量大、分布广且取材方便,具有优良的特性。其自然与质朴的特性令人倍感亲切,被认为是最富有人性特征的材料。木质包装材料应用广泛,质料轻且强度高,能承受一定的压力,并且具有令人愉悦的视觉、触觉和嗅觉特征,通过锯割、刨削、雕刻、弯曲和结合等工艺达到令人意想不到的效果。但是,木质材料的组织结构不均匀,易受环境的影响而变形受潮腐烂。木质材料适合作为各种酒盒、鞋盒、牙签盒、食品盒、礼品盒以及运输盒等方面的包装(图 2-51 和图 2-52)。

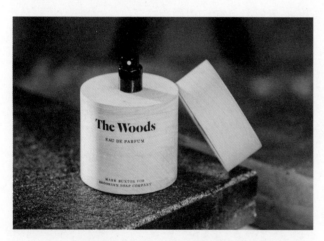

✪ 图 2-51　The Woods 香水包装

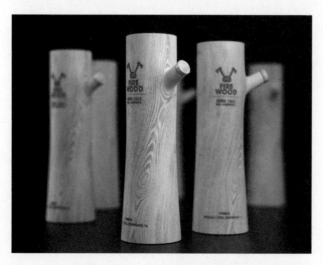

✪ 图 2-52　FIRE WOOD 酒包装

2.4.5　玻璃包装材料

玻璃包装容器是将熔融的玻璃料经吹制并用模具塑成型而制成的一种透明容器。玻璃包装具有较好的化学稳定性,同时它具有坚硬、透明、气密和耐热性较好等特性。玻璃包装干净、直观、造型优美、易保质和保味、无污染,这些优良品质是其他材料不能代替的。玻璃包装主要用于酒瓶、饮料瓶、食品包装、药物瓶、化学试剂瓶、化妆品的包装等。玻璃包装容器种类繁多,按不同的标准,分类情况也不同。按色泽可分为无色透明瓶、有色瓶和不透明的混浊玻璃瓶,按用途可分为食品包装瓶、饮料瓶、酒瓶等(图 2-53 和图 2-54)。

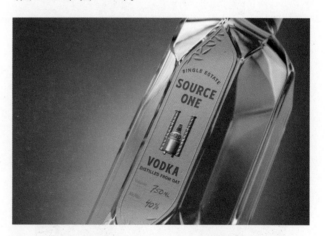

✪ 图 2-53　伏特加酒包装

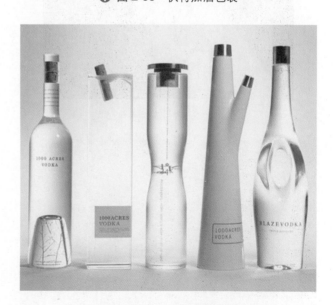

✪ 图 2-54　VODKA 酒包装

2.4.6 陶瓷包装材料

陶瓷是以天然矿物为原料,经过加工处理、干燥、高温烧熔而成的制品,是人工合成矿物综合工艺技术的结晶。陶瓷制品是人类最早制造和使用的物品之一,因为其独特的手感和工艺,至今仍然在现代包装中占有一席之地。陶瓷包装具有耐高温、耐化学腐蚀、硬度高的性能。它具有朴实、粗放、淳厚、古拙、雅趣的特点,具有浓厚的民间艺术魅力。常用于酒品存放、食品腌制储存等,在东方的包装设计市场中被广泛应用(图2-55 ~图2-57)。

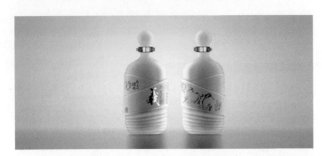

⊕ 图2-55 白酒包装

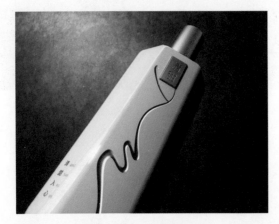

⊕ 图2-56 清甜酒包装

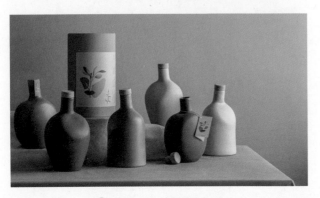

⊕ 图2-57 橄榄油包装

1．粗陶瓷

粗陶瓷坯质粗疏、多孔,表面粗糙,色泽较深,气孔率和吸水率较大,表面施釉后可作为包装容器,主要用作陶缸。粗陶瓷主要用于腌制食品、土特产食品的包装设计。

2．精陶瓷

精陶瓷坯体呈白色,质地较粗,陶器细腻,气孔率和吸水率也较小,常用作陶罐、陶坛和陶瓶。

3．瓷器

瓷器是质地很好的容器,它的组织致密、色白、表面光滑,坯体烧结完全,吸水率极低,对液体和气体的阻隔性好,主要用作瓷瓶。瓷器因质感细腻,比陶器更具高贵的商品特质,具有更高的艺术性,在白酒、茶叶等礼品包装中应用广泛。

2.4.7 复合包装材料

复合材料是两种或两种以上材料经过一次或多次复合工艺而组合在一起,从而构成具有一定功能的材料。一般的复合材料是把纸、塑料或金属箔等两种以上材料组合在一起以满足特定要求的包装材料,如纸与塑料、纸与金属箔复合形成的包装材料。特殊复合材料是以碳、芳纶、陶瓷等高性能增强体与耐高温的高聚合物构成的复合材料,用于特殊物品的包装。

1．防腐复合材料

防腐复合材料可解决某些非铁制品的防腐问题,通常使用多层牛皮纸以及蜡或沥青涂料,并加入防腐剂制成。

复合包装材料.mp4

2．耐油复合材料

耐油复合材料由双层复合膜组成,外层是高密度聚乙烯薄膜,里层是半透明的塑料,具有薄而坚固的特点。因其不易渗透血和油脂,常用作食品的包装。

3．填充包装材料

填充包装材料作为纸和纸板的代用品，可以通过热成型工艺压制成各种形状的容器，可进行折叠和印刷，防潮性能好，可以热封合，尺寸稳定且易于印刷，具有装饰效果。

4．特塑复合材料

特塑复合材料用明胶、淀粉、盐复合而成，用于储存蔬菜、水果等，可使保质期增加数倍。

5．防蛀复合材料

防蛀复合材料在复合材料中加入带有防蛀成分的黏合剂，可使被包装物品长时间不生蛀虫。但黏合剂有毒，不能直接使用在食品包装上。

6．高气体隔绝性材料

高气体隔绝性材料包括聚乙醇、尼龙、玻璃纸等，既可保持原有的轻薄特性，又可使包装提高气体隔绝性，从而延长商品的保质期。

2.4.8　纤维织物包装材料

纤维品包装材料具有柔软、天然、易于印染和编织、可反复利用、可再生的特点。但成本较高、坚固度低，因而用在包装中有一定局限性，一般适用于产品的内包装，具有填充、装饰、防震等作用。现在市场上的纤维包装材料通常有天然纤维、人造纤维和合成纤维几类（图 2-58）。

1．天然纤维

天然纤维包括植物纤维（如棉麻）、动物纤维（如羊毛、蚕丝、柞蚕丝等）、矿物纤维（如石棉、玻璃纤维）等。棉麻织品主要用于制作包装布袋和麻袋。布袋常用于装面粉等粮食制品，为了防潮，可在袋内衬纸袋或塑料袋。麻袋可用作农副产品、化肥、化工材料及中药等的包装。动物纤维织品通常用于高档商品的包装或者用于内衬包装，起到装饰和保护的作用。

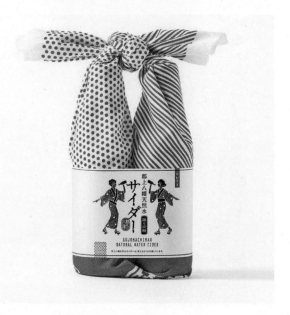

🎁 图 2-58　日本郡上八幡天然水

2．人造纤维

制作包装袋和内包装的人造纤维一般是黏纤和富纤，即俗称的人造棉布，具有天然棉布的特性，是许多内包装的替代品。

3．合成纤维

合成纤维与塑料一样，均属高分子聚合材料，具有强度高、耐磨、弹性好、耐腐蚀等优良特性，作为包装还有结构紧密、不透气、不吸水的特点，主要用作包装布或包装袋、绳索等，其缺点是不耐高温、易产生静电等。

2.4.9　天然包装材料

天然包装材料是指可直接使用的天然植物或动物的叶、皮、纤维等，或者将前者经简单加工成板、片后再制成包装材料，主要包括竹类、藤类和草类（图 2-59 和图 2-60）。

天然包装材料 .mp4

1．竹类

竹类用作包装材料的主要有毛竹、水竹、慈竹、淡竹、钢竹、大节竹等，可用于竹制板材，如竹编胶合板、竹材层压板等；也可编织各种竹制容器，如竹筐、

⊕ 图 2-59　益木堂藏品包装

⊕ 图 2-60　日式大米包装

竹箱、竹笼、竹篮、竹盒、竹瓶等。使用竹子作为辅助设计材料,将编、织等手法用于其中,与各种材质不同、造型各异的酒瓶搭配在一起,能形成丰富的设计效果。

2. 藤类

藤类主要包括柳条、桑条、槐条、荆条及其他野生植物藤类,用于编织各种筐、篓、箱等。

3. 草类

草类主要包括水草、蒲草、稻草等,用于编织席、包、草袋等,是价格便宜的一次性使用的包装材料。

除了竹类、藤类和草类以外,其他天然包装材料还有棕榈、贝壳、椰壳、麦秆、高粱秆、玉米秆等,可用于制作富有民族特色的包装。这些天然材质以其独特的亲和力给消费者带来舒适、平实的感受,它们独有的视觉、触觉、嗅觉特征为商品品牌带来了更高的可信度。

包装的材料丰富多样,每种材质都有其独特的性质及特征。在进行包装设计的过程中,选择合适的包装材料是实现设计目的的有效途径。因此,了解每种材质的特点,是包装设计中必不可少的过程。

第3章
纸质包装结构设计

包装结构设计是集形式美与实用美为一体的容器造型的设计板块。随着生态设计理念的提出，以及消费市场的日益成熟和扩大，包装造型设计从最初的只限于保护、盛放等基本功能的"器物"设计，转为更加关注情感的非物质设计方式。因此，设计师需要从一个健康、科学的设计层面来研究包装设计的造型，为实践活动提供系统化的理论指导，并提出具体的设计原则和方法。

纸质包装是包装设计领域应用最为广泛的包装材料，所以，纸质包装结构设计的研究对整个商品包装领域具有重要意义。

3.1 纸质包装结构造型设计的基本依据

纸质包装容器是商品包装的外衣，与所包装的商品共同创造商业价值，所以它的造型结构应与商品属性紧密相连。要进行纸盒容器的造型设计，应先了解清楚内容物的性质，再充分考虑视觉传达、商品保护、销售诉求、美观新颖、实用方便、安全适用、经济利益等要素。各种不同类型的纸质包装容器适宜应用在不同的内容物上。

纸包装概述 .mp4

3.1.1 依据商品的特有性质

设计师应依据不同商品的性质进行设计。每

个商品都有自己的特点，如耐热、耐湿、易脆、易燃、防蚀、防霉等。此外，应根据商品的重量、重心位置等采取合理的包装结构及外观设计。例如，盛装玻璃或陶瓷品的盒子，在结构造型设计上，不论盒体或内衬都要求有防震性能。不仅如此，包装结构设计还需要考虑商品重量，是否需要避光，商品的具体形状，以便确定盒体的大小，以及盒盖与盒底所采取的形状。现代商品的类别丰富，设计者应根据商品的特性选择与之相适宜的盒形结构。如药品盒常使用摇盖式结构，火柴盒多用抽屉式结构，服装盒多用扣盖式结构，如图 3-1 ～图 3-3 所示。

✿ 图 3-1　药品包装

✿ 图 3-2　《犬之岛》火柴盒

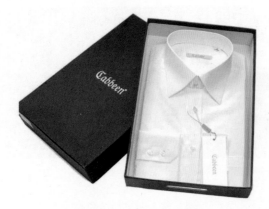

⊕ 图3-3　衬衫包装

3.1.2　依据商品的特有形态

　　包装结构需要根据商品的不同物质形态进行设计。商品一般分液体盒、固体盒两种基本形态。固体形态中又分为成型的、颗粒的、粉状的三种。液体盒的造型大多是长立方体，最主要的是严格密封，一般采用黏结封口。而固体盒造型样式较多，大多采用插入锁口、插别等封口方法。商品的固体形态虽然多种多样，但大多是配合商品本身的形状确定盒形的，例如，CULT中秋月饼包装根据月饼的圆形制成多面体折叠纸盒，多边形的造型适合月饼的特性与性状，排列合理紧凑，节省原材料，降低了包装成本（如图3-4）。

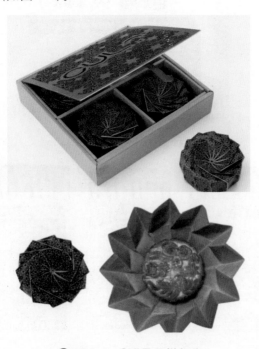

⊕ 图3-4　CULT月饼包装

3.1.3　依据商品销售定位的特点

　　每一种商品都有一定的消费对象和销售市场，包装造型应根据消费者不同的年龄、职业、民族、地域、宗教信仰而设计。装潢风格的华丽或淡雅、鲜艳或素净，结构造型的新潮或古朴、复杂或简练，包装风格需要根据产品定位和消费者喜好来进行设计。男性一般喜欢简洁大方的，女性一般喜欢精美小巧的，知识分子一般喜欢雅致的，工人一般喜欢红火的。因此，设计师对此需要深入了解。

3.1.4　依据商品储运的特点

　　商品的包装会遇到不同的运输环境和条件，如运输路线、路途远近、空运、陆运、水运、仓库条件、运输工具、气候因素、集装箱化等。所以，盒子的规格、样式必须适应集装化要求，使盒子的造型更规格化、标准化，还要考虑小包装内部的排列方式，尽量有效利用包装的内部空间，减少空隙。

3.2　纸包装设计基础

　　纸材具有较强的可塑性，因此纸质包装呈现出造型多样、易于变化的特色，许多造型复杂的包装造型设计都能通过纸材顺利成型。要制作出多样化的纸质包装造型，首先要明确包装设计制图规范和设计要点。

3.2.1　折叠纸包装设计制图

　　纸质包装在生产过程中需要按照统一的制图规范进行准确的信息传达，因此学习并熟练掌握纸质包装设计制图方法尤为重要。

结构图纸的
绘制 .mp4

　　纸包装标准绘图尺寸代号：盒长用 L 表示，盒宽用 W 表示，盒高用 H 表示，纸的厚度用 B 表示。包装标准绘图如图3-5所示，纸包装制图符号如表3-1所示。

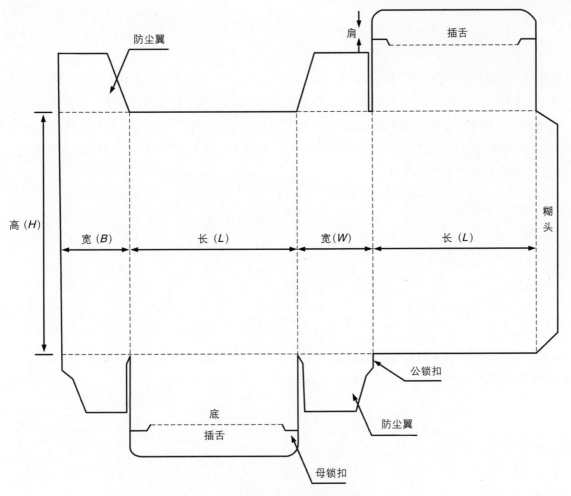

图 3-5　包装标准绘图

表 3-1　标准制图符号

名称	线 性	功 能	应 用
单实线	————————	轮廓线 / 裁切线	纸盒立体轮廓可视线 / 纸盒坯切断线
双实线	————————	开槽线	区域开槽切断
单虚线	- - - - - - -	内折痕压线	区域内折压痕
点画线	—·—·—·—·	外折痕压线	区域外折压痕
三点画线	—···—···—	内折切痕线	区域内折间歇切断压痕
双点画线	—··—··—·	外折切痕线	区域外折间歇切断压痕
点虚线	··············	打孔线	方便开启结构
双虚线	⹀⹀⹀⹀⹀	对折压痕线	区域对折压痕
波浪线	〰〰〰〰	撕裂打孔线	方便开启结构

3.2.2 折叠纸盒包装设计要点

折叠纸盒的纸材厚度选择有一定限制和要求。由于小于 0.3mm 的纸张硬度不能满足韧性要求；大于 1.1mm 则在加工方面难度较大，不易得到合适的压痕，也不容易粘接，因此纸材的厚度应控制在 0.3 ～ 1.1mm。

（1）纸张厚度：由于纸张有一定的厚度，方形纸盒在折叠转折过程中尺寸会产生微妙变化。通常情况下，应按设计图折成一个样盒进行检验。如图 3-6 所示，A 面与 B 面长度应有所调整，B 面的厚度通常要大于 A 面 2 张纸的厚度，这样做便于盒盖的插接咬合。

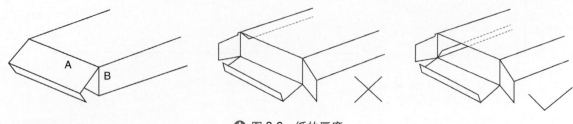

⊕ 图 3-6　纸的厚度

（2）摇盖的咬合关系：纸本身具有弹性，如果摇盖没有咬合紧，盒盖会轻松打开或自动弹开。通常采用通过咬舌出局部的切割，在舌口根部做出相应配合来有效解决咬合关系，如图 3-7 所示。

⊕ 图 3-7　咬合关系

（3）摇盖插舌的切割形状：在设计盒形结构时，应该在插舌两端约 1/2 处再做圆弧切割，这样做可使插舌两端垂直的部分因与盒壁有摩擦而形成紧密咬合关系，使插接更牢固。

（4）纸张裁切：将纸张按照设计要求切断，使之与余料分离。裁切时，刀口与纸面成 45° 的斜角，应尽量能够一次性切断。

（5）压痕线：为了便于纸张的折叠，可在纸张上压出痕迹线，如图 3-8 所示。

（6）纸盒的固定：通常可以采用两种方法，一是利用纸盒本身的结构，在设计上使两边相互咬扣。这种方法较为美观，不用粘接或装订，具体咬扣方法如图 3-9 所示。二是先将纸盒某些部分预先粘接好，可提高使用效率。如管式纸盒的自动锁底结构采用预粘的方法，使用时方便快捷。

⊕ 图 3-8　压出痕迹线示意图

⊕ 图 3-9　纸盒咬扣示意图

3.3　常态纸盒结构

常态纸盒结构是指纸盒结构中最基本的成型方式，结构简单，使用便捷，成本低，适合批量化生产。常态纸盒结构一般分为管式纸盒结构和盘式纸盒结构两种。

3.3.1　管式纸盒

1．管式纸盒的定义与特征

在纸盒成型过程中，盒体通过一个接头接合，盒盖与盒底都需要有盒板或襟片。通过折叠、锁合、粘贴等方式组装成型的包装盒称为管式纸盒，如图 3-10 所示。管式纸盒结构由体板、盖板、底板、防尘翼、插舌、糊头等部分组成，如图 3-11 所示。

管式纸盒盒盖设计原则：便于内装物的装填且装入后不易自开，从而起到保护作用，在使用中又便于消费者开启。管式折叠纸盒是最常用的包装折叠

纸盒，经常用于日用品、食品、药品等较轻型的物品包装。

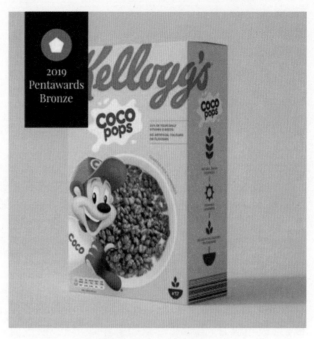

⊕ 图 3-10　管式纸盒

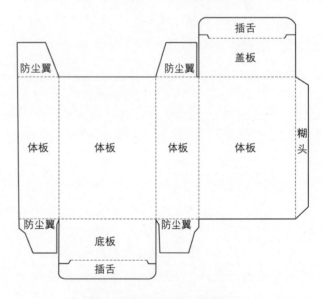

⊕ 图 3-11　管式纸盒展开图

2．管式纸盒的盒盖结构

管式纸盒的盒盖结构分为插入式、锁口式、插锁式、正撤封口式、粘合封口式、摇盖式、显开痕迹式、连续摇翼窝进式（花形锁）等。

（1）插入式。插入式盒盖结构有一个带插入襟片的盖板、两个防尘襟片，利用插入襟片与体板之间的摩擦力，可反复开启，封盖也方便。但封口强度及

可靠性不佳,适用于小型、轻量的日用品或医药品,如图 3-12 所示。

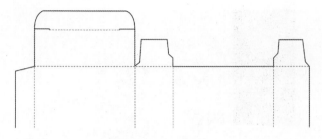

🔆 图 3-12　插入式

进行插入式盒盖结构的锁合设计时,应该在插舌两端约 1/2 处再做圆弧切割,并且应在舌头两端切口处切割,这样舌头两端垂直部分会与盒壁产生摩擦并形成紧密咬合,使插接更加牢固,锁扣牢固且易开启。

(2)锁口式。锁口式盒盖结构是采用盖板与盖板、盖板与襟片、盖板襟片双锁等锁口形式,通过盖板及襟片上的锁头、锁口的锁合实现封口。这种方式封口结构的强度及可靠性高,但反复开启及封盖时不太方便,如图 3-13 所示。

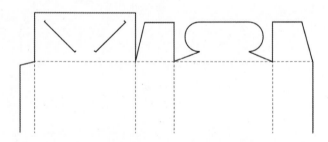

🔆 图 3-13　锁口式

(3)插锁式。插锁式盒盖结构是采用插入与锁口相结合的形式。这种方式封口结构的强度高,可靠性强,适合装较重的物品,如图 3-14 所示。

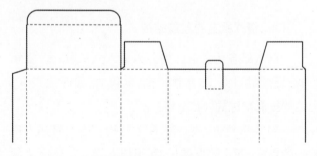

🔆 图 3-14　插锁式

(4)正揿封口式。正揿封口式盒盖结构在纸盒盒体上形成折线或弧线的压痕,利用纸板本身的挺度和强度,在揿下盖板时实现封口。包装操作简便,节省纸板,纸盒造型风格独特,但封口强度较低,仅限盛装小型且轻量的物品,如图 3-15 所示。

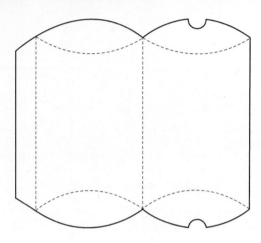

🔆 图 3-15　正揿封口式

(5)粘合封口式。粘合封口式盒盖结构是盒盖的主盖板与其余三块襟片粘合,盖板与前板连接,前视时看不见盖板的切痕面。粘合封口时有两种粘合方式,包括双条涂胶和单条涂胶。这种封口效果较好,不易泄漏,适合快速地进行全自动包装,如图 3-16 所示。

🔆 图 3-16　粘合封口式

(6)摇盖式。摇盖式盒盖结构是将盒体某个体板的延长部分设计成以体板定边压痕线为轴线,能反复开启的连体盒盖。摇盖通过折叠成型或部分粘合,如图 3-17 所示。这种方式适用于香烟包装和快餐包装。

(7)显开痕迹式。显开痕迹式盒盖结构在盒盖开启后不能恢复原状且留下明显痕迹,以此引起经销人和消费者警惕,如图 3-18 所示。这种方式适用于食品与医药包装。

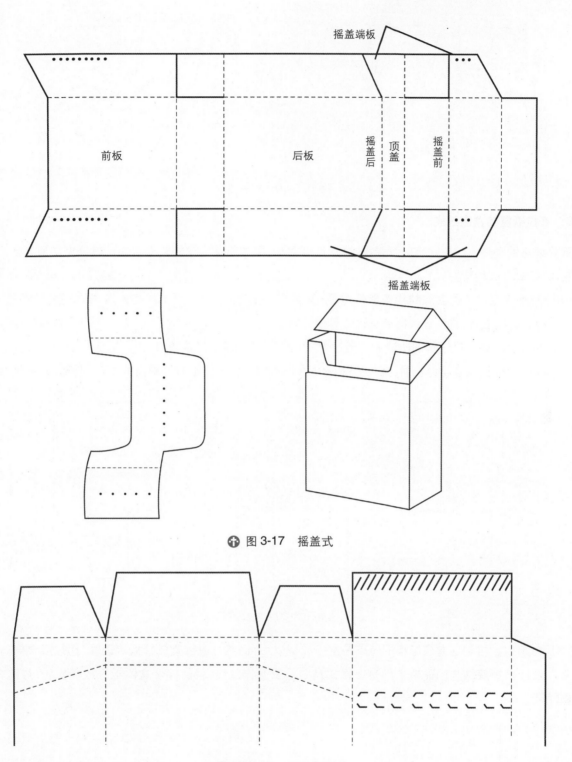

摇盖端板

摇盖端板

前板

后板

摇盖后

顶盖

摇盖前

✤ 图 3-17　摇盖式

✤ 图 3-18　显开痕迹式

（8）连续摇翼窝进式。连续摇翼窝进式（花形锁）盒盖结构是一种特殊锁口形式，它可以通过连续顺次折叠使盒盖片组成造型优美的图案，装饰性极强。结构特点是与各体板相连的摇翼，依序插别、互锁，实现封盖。花形锁的特点是工艺性、装饰性、趣味性强，缺点是组装比较麻烦；一般用于礼品、食品、工艺品、化妆品等，如图 3-19 所示。

花形锁的设计关键是要确定啮合点和相交点。以正 n 棱柱（正 n 边形盒盖中心点重合）为例，旋转角度数等于 360° 除以 n。

⊕ 图 3-19　花形锁

3. 管式纸盒的盒底结构

管式纸盒的盒底设计原则是保证强度,力求成型简单。管式折叠纸盒的盒底结构一般分为普通盒底、快锁底、自锁底、间壁封底四种结构。

（1）普通盒底。普通盒底结构既能做盒底,又可以做盒盖的结构,可采用插入盖、锁口盖、插锁盖、正撤封口盖、粘合封口盖、显开痕盖、连续摇翼窝进式等设计方式。

（2）快锁底。快锁底结构的凹形底片通过左右两侧襟片的压痕形成锁口,由凸形底片的锁头插入锁口中实现封底。这样的结构承重能力较强,操作方便,一般用于具有长方形、正方形截面的大中型管式折叠纸盒的封底设计,如图 3-20 所示。

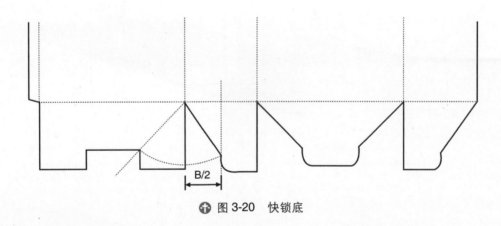

⊕ 图 3-20　快锁底

（3）自锁底。自锁底盒底结构的特点是盒底成型以后,仍然可以折叠成平板状运输,比较适合自动化生产和包装。设计自锁底结构的先决条件是在管式盒中只要有作业线,就能够使盒体折叠成平板状,如图 3-21 和图 3-22 所示。

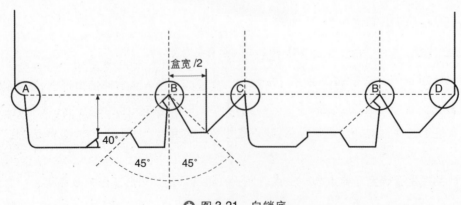

⊕ 图 3-21　自锁底

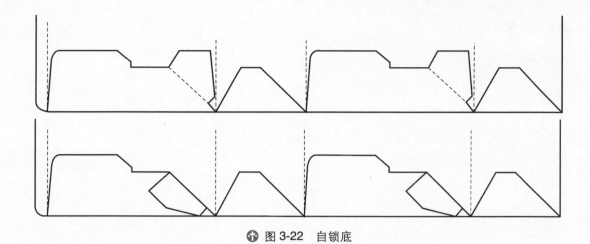

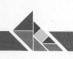

　✚　图 3-22　自锁底

（4）间壁封底。间壁封底结构的四个底片在封底上，其延长板将纸盒分割。纸盒主体与间壁隔板一页成型，所以挺阔度较高，如图 3-23 所示。

✚　图 3-23　间壁封底

3.3.2　盘式纸盒

1．盘式纸盒的定义与特征

盘式纸盒是盒盖位于最大盒面上的折叠纸盒，长＞宽＞高，水平环绕物体包裹，开启后展示面积大，有利于消费者挑选和购买，如图 3-24 所示。盘式纸盒常用于糕点、披萨、衬衣等展示面较大的物品。例如，披萨一般会采用盘式纸盒结构来直观展示口味特点以及诱人的色泽。

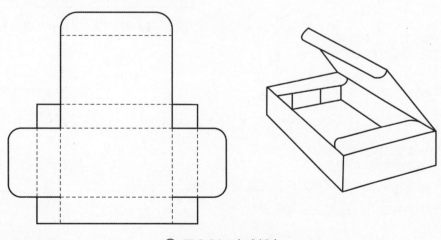

✚　图 3-24　盘式纸盒

2．盘式纸盒盒体结构

盘式纸盒盒体结构如图3-25所示。

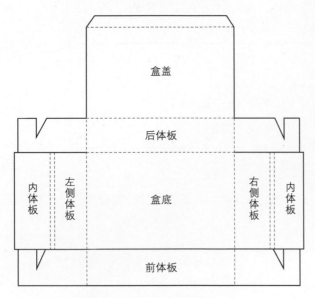

后体板

盒盖

内体板 | 左侧体板 | 盒底 | 右侧体板 | 内体板

前体板

⊕ 图3-25　盘式纸盒盒体结构

3．盘式纸盒盒盖结构

（1）罩盖式。罩盖式纸盒的盒盖与盒体是两个独立的盘式结构，盒盖的长、宽略大于盒体的长、宽，以便罩盖能够盖到盒体上，如图3-26～图3-29所示。

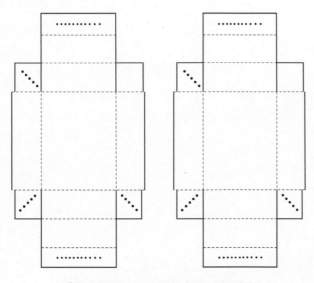

⊕ 图3-26　罩盖式纸盒展开图（1）

（2）摇盖式。摇盖式纸盒后板延长为铰链式摇盖，盒盖长、宽大于盒体的长、宽，盒盖高度等于或小于盒体高度，如图3-30～图3-33所示。

⊕ 图3-27　罩盖式纸盒的盒形图（1）

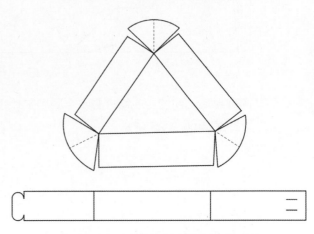

⊕ 图3-28　罩盖式纸盒的展开图（2）

⊕ 图3-29　罩盖式纸盒的盒形图（2）

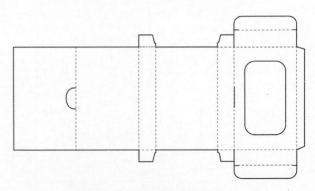

⊕ 图3-30　摇盖式纸盒的展开图

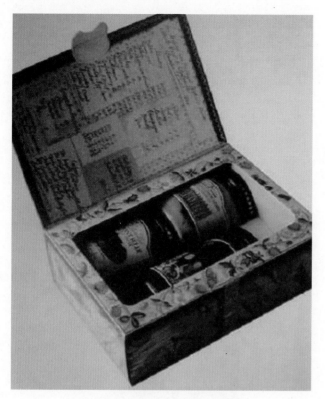

⊕ 图 3-31　摇盖式纸盒的盒形图

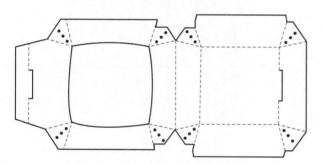

⊕ 图 3-32　摇盖式纸盒的展开图

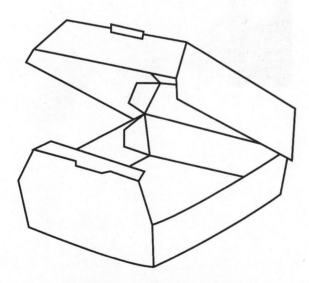

⊕ 图 3-33　摇盖式纸盒的盒形图

（3）插入盖式。插入盖式纸盒最关键的一点就是在盒盖上连接了一个插入镜片，通过摩擦力的作用，使前板与盒体重叠在一起，从而实现盒子的封盒，如图 3-34 和图 3-35 所示。

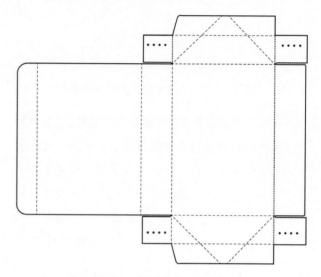

⊕ 图 3-34　插入盖式纸盒的展开图

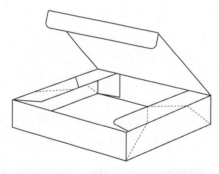

⊕ 图 3-35　插入盖式纸盒的盒形图

（4）插锁盖式。插锁盖式纸盒是在插入盖式纸盒的基础上结合锁合结构制作而成，常应用于糕点等小型礼品的包装设计，如图 3-36 和图 3-37 所示。

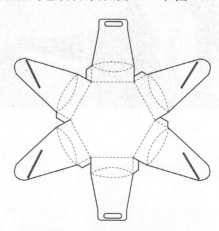

⊕ 图 3-36　插锁盖式纸盒的展开图

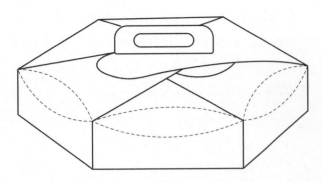

🔀 图 3-37　插锁盖式纸盒的盒形图

（5）花形锁盖式。花形锁盖式纸盒类似于管式折叠纸盒中的花形锁（连续摇翼窝进式盒盖），要在盒盖的中心位置或盒盖的任意一点设计一个重合点。这个重合点是根据旋转理论设计出来的，即盒盖连接在体板上，当它折叠之后，在盒盖的位置重叠时，它的成型过程就和管式纸盒一样了，如图 3-38 和图 3-39 所示。

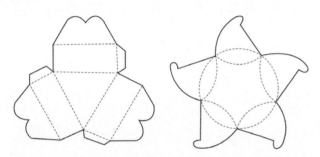

🔀 图 3-38　花形锁式纸盒的展开图

🔀 图 3-39　花形锁式纸盒的盒形图

3.3.3　异形纸质包装

异形纸质包装结构是指除了长方体之外的其他盒型，此类包装造型的形式丰富多样，可以给商品包装带来新鲜感和趣味性。

异形纸质包装结构设计具体方法如下。

1. 改变包装比例尺寸法

改变包装比例尺寸法主要适合包装形态具有可变性的产品，如粒状、条状、粉状、小块状、膏状、液态状等产品。如图 3-40 ～图 3-44 所示，这类产品只需要改变一维、二维或三维的线条方向或尺寸，改变包装结构线条方向、尺寸、曲度等，均可使包装容器的造型发生新的变化。

🔀 图 3-40　曲度变化

🔀 图 3-41　棱线角度变化

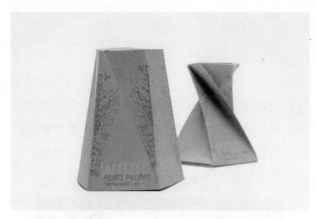

🕀 图 3-42　棱线方向变化

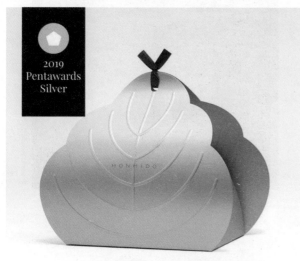

🕀 图 3-43　弧线变化

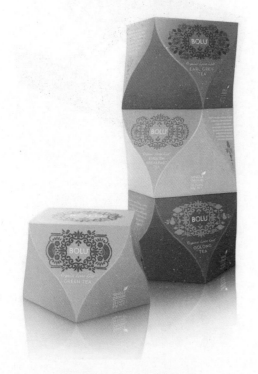

🕀 图 3-44　棱线弧线变化

2．包装体面的加减法

包装体面的加减法是在不影响保护功能和成型工艺的条件下，可将容器侧面由四面体增加到六面体或八面体，也可以由八面体减少到六面体或五面体。如图 3-45 ～图 3-47 所示，通过加减法可表现包装的新鲜感并体现出商品的特性。

3．切角增面法

包装切角增面法是在不影响形态和功能的前提下，可以应用造型方法将包装进行切角变化，设计更加独特的造型。如图 3-48 和图 3-49 所示，将茶叶包装的切角设计成飞鸟翅膀的形态，将披萨包装切角设计成特殊的视觉形式。

🕀 图 3-45　三角形面（1）

🕀 图 3-46　三角形面（2）

⊕ 图 3-47　长方形面

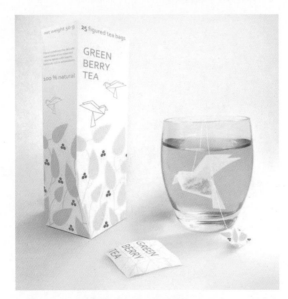

⊕ 图 3-48　切角增面（1）

⊕ 图 3-49　切角增面（2）

4．组合式

　　组合式包装设计法是将系列相同或相近的包装进行结合或者组合成一个系列，从而增加包装的趣味性。如图 3-50 ～ 3-52 所示，8 个小包装组合的良品铺子宫廷食盒彰显宫廷氛围，多个单体钢琴琴键包装组合成整体钢琴键盘，五个单体茶包设计组成一个完整的五边形包装盒。

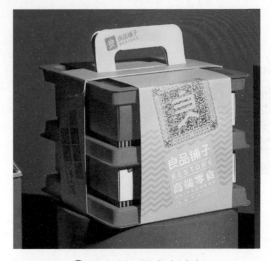

⊕ 图 3-50　组合式（1）

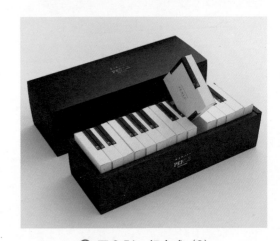

⊕ 图 3-51　组合式（2）

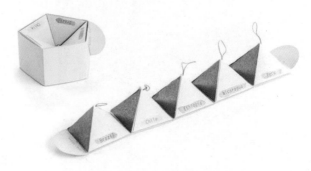

⊕ 图 3-52　组合式（3）

5．便携式设计

便携式设计通过增加包装提手的形式,在整体造型上进行较大的包装结构变化。提手可以采用综合材料,如绳、塑料等,也可以一纸成型,如柠檬包装的帽子提手、鞋包装的手提鞋带、坚果包装的提手等都巧妙应用了方便、有趣的手提样式。同时,在设计时,要考虑不同内装物的重量来设计提手的尺寸。根据不同包装主体造型及商品特性,设计提手时要考虑商品的承重强度,避免撕裂。同时要考虑在包装商品前便于压扁运输和储存,打开包装时把手可拆开,不影响堆叠和使用,如图 3-53 ～图 3-55所示。

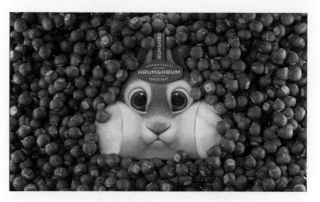

⊕ 图 3-55　便携式（3）

6．开窗式设计

开窗式设计就是在盒子的展销面上开个窗口,并设计成透明的状态,使消费者可以看见内装物品的一部分或全部。开窗的大小或位置可以根据商品特点和画面设计来决定,使其科学、合理、美观。

根据开窗的基本位置,一般分为一面（前板）开窗,二面（前板和一个端板）开窗,三面（前板和两个端板）开窗。第一类就是开在纸盒的前板上;第二类是开在两个体板上,选择在前板和侧板,或者在前板和顶盖上开窗;第三类是开在三个面上,使前面和两个断面都打开,面积较大,展示的效果会更好。

开窗的形状一般有矩形、平行四边形、异形,可以根据需要进行开窗的形状设计,比较常见的是矩形、不规则四边形或者平行四边形,也可以开成其他的形状,例如叶子形、熊猫头形以及头发异形等形状,如图 3-56 ～图 3-59 所示。

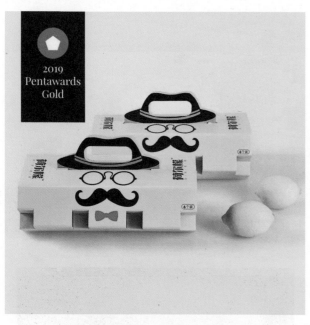

⊕ 图 3-53　便携式（1）

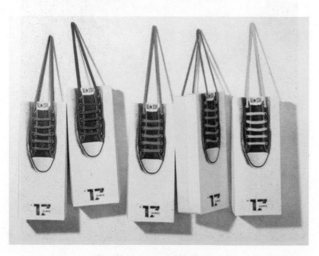

⊕ 图 3-54　便携式（2）

⊕ 图 3-56　开窗式（1）

⊕ 图 3-57　开窗式（2）

⊕ 图 3-58　开窗式（3）

⊕ 图 3-59　开窗式（4）

7. 拟态包装式设计

拟态包装式设计是在包装造型设计上模仿一些自然界的动、植物以及人造物品的形态特征，通过简洁概括的表现手法，使包装形态更加生动、形象且具有吸引力。由于与商品特性相契合，还能增强消费体验，满足消费者的生理及心理需求。

拟态包装式设计的生命力来自于人类对简洁、优美、自然等情感的天然热爱。设计者需具备丰富的想象力、非凡的创造力和发展性思维方式，才能设计出具有生命力的仿生包装作品，如图 3-60 ～ 3-67所示。

⊕ 图 3-60　拟态包装（1）

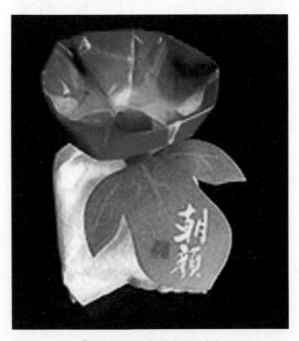

⊕ 图 3-61　拟态包装（2）

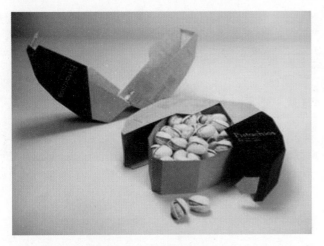

🔂 图 3-62　拟态包装（3）

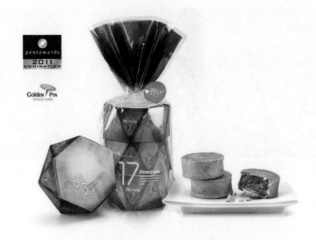

🔂 图 3-65　拟态包装（6）

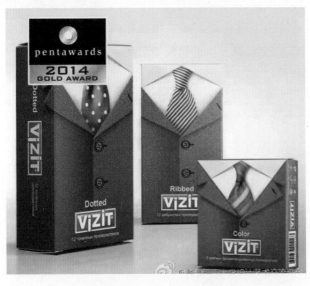

🔂 图 3-63　拟态包装（4）

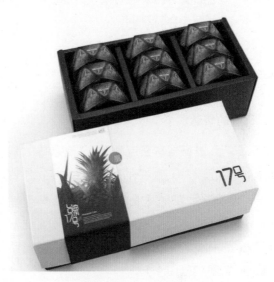

🔂 图 3-66　拟态包装（7）

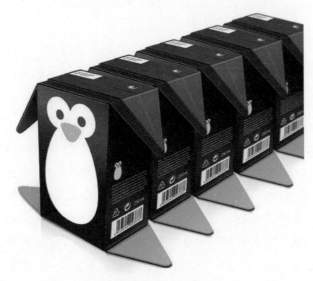

🔂 图 3-64　拟态包装（5）

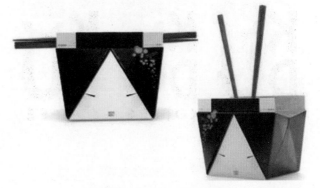

🔂 图 3-67　拟态包装（8）

第 4 章
包装设计中视觉传达设计的原则和要素

4.1 包装设计中视觉传达设计的原则

4.1.1 包装中文字的设计原则

1. 良好的传达性

文字是人类进行信息交流的媒介，信息传达是文字最基本的功能。今天，在琳琅满目的商品中，消费者在每一件包装上的视觉停留视觉只有不到 1 秒的时间，要想吸引消费者，文字的可辨性、可读性就显得尤为重要，因此包装上的文字设计力求简洁、明快、易懂、易读、易记（图 4-1）。

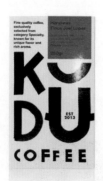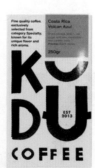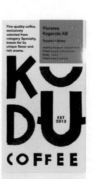

✛ 图 4-1 苦度咖啡包装设计

2. 明确的商品性

在设计文字时，一定要充分考虑包装内容物的商品属性。尤其是品牌字体的设计，要突出商品的性格特征，强化其视觉形象的表现力，使其符合商品本身的属性，即形式与内容要统一。例如，女性护肤品的品牌文字可采用较细的曲线形字体，从而表现女性柔美、温和的特性（图 4-2）；而男性护肤品的品牌文字设计则大多采用较粗的直线形字体，显得简洁大方，充分体现男性的阳刚、稳重之美。

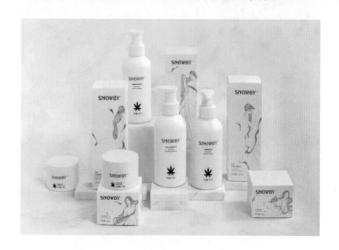

✛ 图 4-2 SNOWBY 护肤品包装设计

3. 整体的统一性

在产品包装设计中，一般有多种内容、多种形式、不同风格的字体设计同时出现在包装画面上，这时无论是中文、拉丁文还是数字等，都要求文字与文字之间能相互统一、相互协调。特别是在品牌文字的设计风格上，更要相互关联、有机统一，给人一种一气呵成的整体感，否则会显得杂乱无章，直接影响包装的信息传达，也影响消费者整体的视觉印象。如雀巢 NESTEA 即饮茶包装瓶贴文字信息丰富，采用规整的版式编排和统一的色彩处理，使瓶贴设计具有较强的秩序感，能增添产品的好感度（图 4-3）。

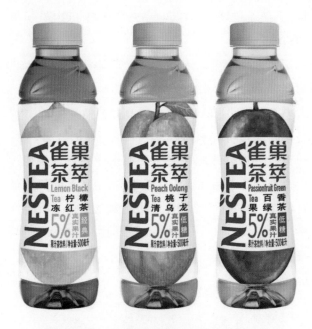

⊕ 图 4-3　雀巢 NESTEA 即饮茶包装设计

4．独特的创新性

若想使自己的产品在众多的商品中成功吸引消费者的注意，必须使包装上的视觉设计具有独特、鲜明的个性。成功的文字设计是达到这一目的的有力手段，所以，产品包装的文字设计就要充分利用形象思维和创新思维，设计出富有个性、别致、新颖的文字形式，以区别于其他同类商品包装所使用的文字，给消费者留下独特的视觉感受和良好的视觉印象，达到更好地销售商品的目的。如"一坛好酒"的包装设计，其字体部分添加了富有美感的动、植物装饰线条，使包装更具优雅、柔和的美感，使得商品在同类商品的货架上脱颖而出（图 4-4）。

⊕ 图 4-4　"一坛好酒"的包装设计

4.1.2　包装中图形的设计原则

1．准确传达信息

无论是文字还是图形的运用，目的都是为了准确地传达商品信息，因此要求包装上的图形设计具备商品的典型特征，包装内容物要与包装外部形象一致，并能准确地传达商品信息、商品特征、商品品质和品牌形象等。通过图形视觉语言的表现，能使消费者很清晰地了解所要传达的内容和信息。例如，三得利品牌的轻功能饮料"维体"，包装设计在字体和图形上都具备简洁、明快的特征，与该品牌健康时尚的理念相匹配（图 4-5）。有针对性地进行品牌理念的设计和传达，给消费者带来一种亲和力，使其产生共鸣，激发消费者的购买欲望。

⊕ 图 4-5　三得利轻功能饮料"维体"包装设计

2．鲜明的视觉个性

我们在进入信息化、数字化时代的同时，也进入了个性化时代，追求个性、突出个性、张扬个性已成为今天青年人的一种时尚。在商品竞争中，为迎合青年人的喜好，包装设计的个性特征越来越重要，无论是包装设计，还是广告宣传、品牌形象和企业形象设计等，无一不是追求各自鲜明的个性。包装设计只有具备崭新的视角和表现，才能在同类包装中脱颖而出，吸引消费者的视线，并让其产生兴趣，便可以在商品海洋中战胜竞争对手。例如，泾阳茯茶的

包装设计中,将泾阳茯茶传承、生产和销售的场景线条图案作为一大特色,搭配书法字体,使包装整体具有文化沉淀的厚重感(图4-6)。

🔆 图4-6 泾阳茯茶包装设计

3．恰当的图形语言

图形语言的运用具有一定的局限性和地域性,国家、地区、民族风俗不同,在图形运用上也会有些忌讳,如日本人忌讳荷花而喜欢樱花;意大利人忌用兰花;法国人禁用黑桃;中国人不太喜欢乌龟,而乌龟在日本则是长寿的象征;我国较喜欢的孔雀图形,在法国人眼里却是不受欢迎的图形。设计师一定要深入了解并掌握这些知识或要求,尊重相关国家和地区的规定和风俗,避免因不当的设计而带来不必要的损失(图4-7)。

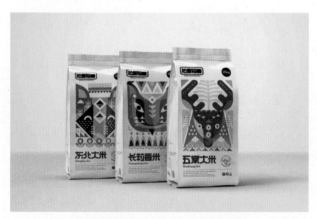

🔆 图4-7 拾里稻香包装设计

4．图形的完形法则

图形的完形法则出自于格式塔心理学。其理论依据是眼脑的协调是一个不断组织、简化、统一的过程,正是通过这一过程,才产生了出易于理解、协调的整体。

(1)相似性。人的大脑会自动地将视觉所见物体相似的部分视为一个整体,如形状、方向、颜色、大小等。因此,在设计时如果要追求和谐统一,形成整体的视觉联想,应尽量采用相似的图形。例如,伊利乳汽气泡乳汽水包装图形在设计部分均采用短小轻快的线条为主要设计元素,折线和圆圈等图形在位置上分散,但在视觉特征上具备统一的视觉风格,使包装视觉设计整体呈现出自由、轻快的视觉特征(图4-8)。

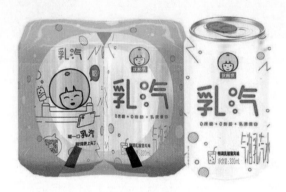

🔆 图4-8 伊利乳汽气泡乳汽水包装设计

(2)接近性。接近强调位置,实现统一的整体,距离越小的部分越容易形成整体,越接近的物象越容易构成完形;同质的物象,距离近者易于结合成一群。所以,在设计的构图中,有时需要将比较接近的设计元素构成面的感觉,使画面更加整齐。金九月饼品牌推出"华灯初上"月饼礼盒,"华灯"又意"花灯",取自中国汉代传统民俗工艺品的创意,明月加花灯的组合赋予了礼盒美好的寓意,细碎精巧的图形紧密排列,形成全新的纹样(图4-9)。

🔆 图4-9 金九"华灯初上"月饼礼盒包装设计

（3）闭合倾向。格式塔心理学认为，人们在感知一个图形的过程中会产生还原倾向，即从主观角度将同类图形看作一个完形，反之将不同类的分离开。例如，今麦郎拉面范的包装设计把"0 油炸"上下两个半圈作为一个完整的 0 来表现，这种使有缺口的图形在心理上使之闭合的现象就是闭合倾向（图 4-10）。

⊕ 图 4-10　今麦郎拉面范包装设计

（4）连续性。人的视觉容易把有连续性的图形符号结合成一个视觉群体，如现代设计中经常采用二方连续图形，给人以视觉上的起伏感和流动感。在包装上，有时主展示面通过连续不断的手法将图形延伸到侧面或背面，给人以整体统一感（图 4-11）。

⊕ 图 4-11　就爱搭茶包装设计

5．图形与背景原则

在视觉心理学上，图形与背景的区分度越大，图形的识别性就越高。要使图形容易被识别，不仅要具备显著的特点，还要具备明确的轮廓、明暗度，使之具有统一性。这就如同身处安静的环境中，更容易听到窗外鸟的鸣叫；红花在绿叶的衬托下，会显得格外鲜艳一样。艾斯水果奶糖的包装设计根据不同水果口味进行延伸，比如草莓味系列包装，封面围绕标志展开，四周铺设了大面积的草莓，绿叶与红草莓互相映衬，与中间的留白空间形成鲜明对比，使得主视觉突出，易于识别（图 4-12）。

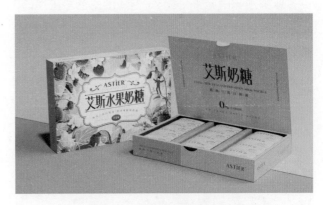

⊕ 图 4-12　艾斯水果奶糖包装设计

4.1.3　包装中色彩的设计原则

1．传达性

包装色彩设计的传达性指在包装设计中，通过适当的色彩设计使包装能有效、准确地传达商品信息与品牌理念。例如鼓蓝都美术设计公司给洽洽喜悦坚果礼盒提供的包装升级方案，以现代感的设计结合中国传统剪纸，搭配不同颜色，打造出兼具品质感与时尚感的传统中式礼盒（图 4-13）。

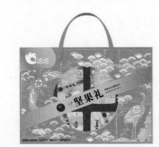
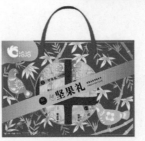
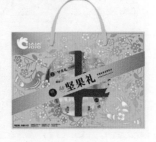

⊕ 图 4-13　洽洽喜悦坚果礼盒包装设计

2．商品性

包装色彩设计的商品性指不同的商品包装具有不同的色彩形象及习惯色。例如，林家铺子午餐肉的包装设计不同于传统的午餐肉包装形象，加入了更多新鲜趣味的元素，搭配高饱和度的色彩运用，采用国潮风设计，体现了午餐肉大块肥美、令人垂涎的卖点（图4-14）。

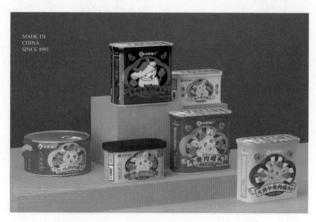

🟤 图4-14　林家铺子午餐肉包装设计

3．整体性

在进行包装的色彩设计时，必须处理好包装色彩的整体效果，注意色彩与色彩之间、色彩与图形之间、色彩与文字之间、材质之间、局部与整体之间，以及单个盒面的色彩与其他盒面色彩之间的相关呼应、互相影响的效果。例如，济南老街巷命名的东更道中式糕点，包装外观参考老电视机的造型进行排版布局，图形丰富繁多，不易于形成统一的视觉风格，但设计师采用高饱和度撞色搭配，图案边缘用黑线条勾边，图与图之间、字与字之间相互呼应关联，使包装风格统一，布局规整有序（图4-15）。

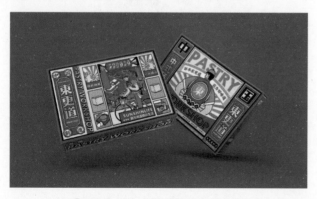

🟤 图4-15　东更道糕点包装设计

4．独特性

包装色彩的独特性是区别于其他商品最重要的原则之一，只有强化包装的差别性，使其具有独特的个性魅力，增强其吸引力，才能在众多的竞争对手中脱颖而出。以日本高端文具品牌鹤见为例，日本对"鹤"的文化含义的理解与中国不同，日本的"白鹤"带有静谧、淡雅的文化色彩。在鹤见马克笔系列礼盒的包装设计上，设计师以剪纸风格的白鹤作为主视觉图，通过色彩间的碰撞装饰，丰富画面层次，将趣味化与强视觉记忆点结合，打造出品牌独特的设计调性（图4-16）。

🟤 图4-16　鹤见系列文具马克笔的包装设计

5．时尚性

在包装设计中，色彩的运用应恰当地考虑市场流行色对设计的影响，时刻注意流行色的趋势，要走在时代的前沿，引领新的时尚。例如，UBESEL公司推出的初春限定书写套装，包装设计的主画面以盛开的花朵为主视觉图，大小不一的花朵图案在绿色调背景的映衬下更添几分生机，在文具包装中增加时尚的设计感，使消费者在使用过程中拥有舒适体验（图4-17）。

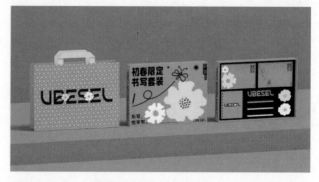

🟤 图4-17　UBESEL公司的初春限定套装的包装设计

6．科学性

色彩设计必然有科学规律的存在。包装的色彩设计是在色彩的理性规律、视觉规律和基础上进行科学分析，并依据市场调研资料去测试结果，设定符合市场需求并满足消费者心理需求的色彩战略。例如，森林故事曲奇饼干包装设计，单体包装在色彩设计上保持了色相的统一性，在色相固定的范围内进行色彩的微妙变化，使单体包装色彩协调统一，与色彩丰富多样的包装特性形成对比（图4-18）。

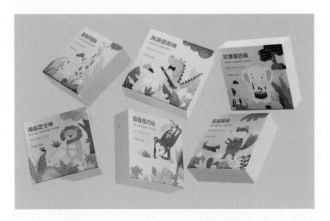

✿ 图4-18　森林故事曲奇饼干的包装设计

7．系统性

包装的色彩设计是一个完整的色彩计划，在商品的不同发展阶段，有相对应的色彩风格。色彩计划将抽象的语言形式与色彩形象结合进行系统性的色彩形象设计，每个色彩均有特定的意义和作用。包装的色彩安排和企业形象系统设计相互对应，并且与企业的标准色、象征色也有一定的联系。（图4-19）。

✿ 图4-19　"幺乐"清香型白酒的包装设计

4.1.4　包装中视觉流程设计的原则

关于产品包装设计的视觉流程，设计师需要为消费者提供合理的视觉移动路径，使包装信息有秩序地传达。在包装设计方案中适当加入能引起消费者兴趣的元素是很有必要的。例如，农谷良悟再生稻包装设计以强烈鲜明的视觉形象使用户建立起对品牌的认知，包装视觉以海报为设计灵感，文字信息呈块面形式，错落式的拼接堆叠在视觉效果上具有强烈冲击力，主次分明的文字排版便于消费者有序地移动视觉关注点（图4-20）。

✿ 图4-20　农谷良悟再生稻的包装设计

要想使包装在视觉流程设计上更加合理、有效，能够达到预期效果，可以运用以下几种设计方法。

1．视觉中心与最佳视觉视域的充分利用

在进行产品包装的视觉设计时，应先明确该设计所要传达的首要因素、次要因素，进行仔细的层次分析、定位，并将最关键的设计要素植入视觉中心或最佳视觉域内。例如，fitlion浓缩型植物果蔬饮的包装设计中，将代表饮品口味的几何图形置于包装视觉的中心位置，结合渐变设计营造出梦幻、唯美的视觉效果，清晰地表达了产品口味的特点（图4-21）。

2．设计要素的群化

设计要素间可借助实际或想象的运动线，使其达到群化的目的。群化是平面构成中的一种表现形式，群化可以使设计表达显得精练、有力。相似的形、相似的色调、相似的质感、相近的大小等比较容易群

化,也可以运用边界线、反转等方式使其涵盖成一体。总之,通过群化适当地排列,能使整个画面更加整齐统一,观者的视线流动也更加畅通、舒展。例如,"PAUSE暂停"咖啡的包装设计,在款式上通过P1、P2、P3等数字代表不同的咖啡烘焙程度,对应的几何图形则根据重复原则将咖啡烘焙的状态具象化,通过区隔、行列的排版方式,清晰展现产品名、口味等信息,整体设计简洁、干净、统一(图4-22)。

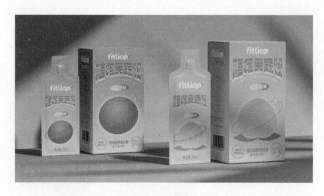

⊕ 图4-21 fitlion浓缩型植物果蔬饮的包装设计

⊕ 图4-22 "PAUSE暂停"咖啡的包装设计

3. 设计要素的区别化

包装外观的群化要素需要通过同类组合与异类组合营造出丰富的效果,依据文字、图形等要素的形状、大小、色调、字体、质感来提炼不同信息内容,从而形成明确的视觉流程。例如,香飘飘IFEE咖啡饮料的包装,产品标题与配方两个版块的信息区别化就非常明显(图4-23),消费者能够迅速接收到信息的传达,群化后的各要素之间出现区别化效果。有了区别化,观者的视线才会产生流动感、跳跃感和韵律感。

⊕ 图4-23 香飘飘IFEE咖啡饮料的包装设计

4. 设计信息传达的简洁化

人类的眼睛有快速扫描寻求兴趣点的特性,因此,在大量商品信息中,人们只能用很少的时间去注视不同的视觉形态。在此情况下,产品包装的视觉设计所传达的信息势必要简洁化,避免信息接收行为超负荷。例如,优氏七分饱轻食代餐酸奶的包装设计通过色彩对比强烈的品牌名称的字体以及水果与酸奶所形成的溅射状的图像作为视觉重点,而弱化其他视觉信息,使得包装视觉设计简洁化、突出化,人们的视线可以在很短的时间内被吸引,并能很快地读懂包装画面上所传达的信息,从而产生购买行为,达到销售的目的(图4-24)。

⊕ 图4-24 优氏七分饱轻食代餐酸奶的包装设计

4.2　包装设计中视觉传达 设计的要素

4.2.1　包装中的字体设计

1．产品包装中文字的类型与特性

根据文字在包装设计中的功能和作用，可将其分为三个部分，即品牌形象文字、广告宣传文字和功能说明文字。

包装中的文字 设计 .mp4

（1）品牌形象文字。品牌形象文字包括品牌名称、商品品名、企业标识名称和企业名称。这些文字代表产品形象，是产品包装平面视觉设计中最主要的文字，一般被安排在主展示面上和较醒目的位置，要求精心设计，使其富有鲜明的个性、丰富的内涵与强烈的视觉表现力，能使消费者产生好感并留下深刻印象（图 4-25 ～图 4-27）。

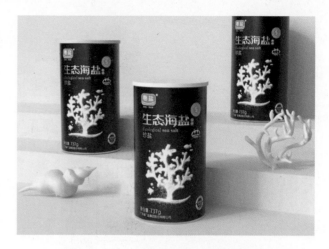

⊕ 图 4-27　粤盐生态海盐的包装设计

（2）广告宣传文字。在产品包装的平面视觉设计中，有一些文字是宣传商品特色的促销口号、广告语等。这部分内容必须诚实、可信，设计要简洁、生动，要遵守相关的行业法规。它一般也被安排在主展示面，但在视觉表现中不能超过品牌名称，避免喧宾夺主（图 4-28 ～图 4-30）。

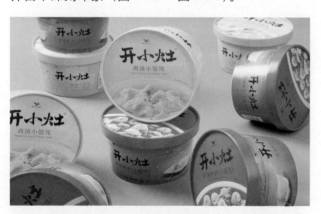

⊕ 图 4-25　开小灶鸡汤小馄饨的包装设计

⊕ 图 4-28　好想你红枣坚果礼盒的包装设计

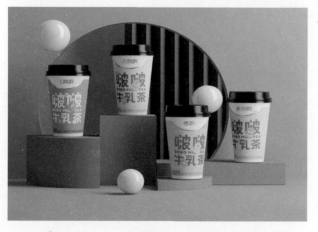

⊕ 图 4-26　香飘飘啵啵牛乳茶的包装设计

⊕ 图 4-29　伊利 0 蔗糖酸奶的包装设计

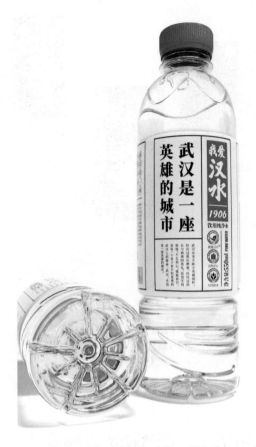

✿ 图 4-30　我爱汉水的包装设计

✿ 图 4-31　伊利每益添小白君运动版的包装设计

✿ 图 4-32　今日超 A 有机鲜枸杞的包装设计

（3）功能说明文字。功能说明文字是商品的功能与使用方法的详细说明,其中有些文字是相关行业的标准和规定,具有强制性,不是由设计师和企业决定的。功能说明文字的内容主要有产品用途、使用方法、功效、成分、重量、体积、型号、规格、保质期、生产日期、生产厂家、地址、电话、注意事项、清洁保养方法等信息（图 4-31 ～图 4-33）。这些文字通常采用可读性较强的印刷字体,主要安排在包装侧面或背面,一般是包装的次要位置;也可印成专门的说明页附于包装盒内,一些药品在包装盒内就另有详细的说明书。

2. 包装中文字的编排设计

文字是传达思想、交流感情和信息的重要手法,也是表达某一主题内容的符号。在商品包装上的牌号、品名、说明文字、广告文字以及生产厂家、公司或经销单位等,反映了包装的本质内容。设计包装时必须把这些文字作为包装整体设计的一部分来统筹考虑。

✿ 图 4-33　怪谈猫粮的包装设计

在产品包装设计中,应使所有的文字有一个恰到好处的位置,符合消费者的视觉流程习惯,可以让消费者流畅地把所有文字读完。使消费者的视觉中心能随着设计者的意图来移动,达到良好的阅读效果。

（1）文字与文字。在包装上文字是必不可少的视觉设计元素,它的主要功能是传达商品信息,也具有一定的审美装饰作用,因此有些包装甚至只有文字。在设计中如何安排文字位置与表现形式,是设

计师必须认真考虑和推敲的问题。

首先,设计时应考虑包装的主题文字在整体设计中的位置、大小、比例以及字体的色彩选用,一般主题文字被安排在视觉中心位置,大小、字体、色彩恰当才能凸显主题。文字的色彩与背景的关系应处理得当。合适的字体设计对于表达产品诉求及传递品牌调性有非常重要的意义。例如,Sense of Tono 是富川屋推出的一款芳香喷雾产品,包装上模糊而残缺的汉字字体展现了朦胧山野的感觉,将人带入自然的意境,而一旁规范严谨的小字编排则凸显了文字编排的层次感(图 4-34)。

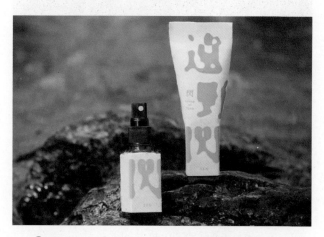

✪ 图 4-34　Sense of Tono 芳香喷雾的包装设计

其次,要处理好主要文字与次要文字之间的关系,应从字体、大小、色彩、位置等多方面进行画面的布局。一个画面中,不宜选择多种字体,最好不要超过三种,字体大小的搭配要适中,不同字体、字号间应拉开适度的距离,要层次分明。有些字体在画面中可以处理成线的感觉,有的可以构成面的感觉,这样容易使画面整体不凌乱而富有节奏感。例如,大口马牙青柚的包装设计主体文字的字号大、线条粗,具有较强的视觉冲击力,与辅助文字形成了强烈对比(图 4-35)。

汉字与拉丁字母的配合要协调,设计产品包装时要找出两种字体的共同点,如宋体与罗马体、黑体与无饰线体等。尽量体现出两种字体之间的内在联系,使其既有变化又保持统一。如果文字较多,可以通过以下几种排列形式以求达到整齐统一而富于变化的效果。

✪ 图 4-35　大口马牙青柚的包装设计

① 齐头排列:每一行或每一段内容的开头字排在同一行的第一格,形成前面对齐的排列效果(图 4-36)。

✪ 图 4-36　水溶 C100 的包装设计

② 齐尾排列:每一行或每一段内容的末尾字排在同一行的最末格,形成后面对齐的排列效果(图 4-37)。

✪ 图 4-37　浅寻咖啡的包装设计

③ 居中排列。以中心为轴向两边排列,或左右,或上下,中心要居中(图 4-38)。

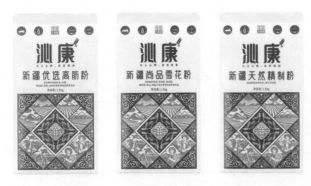

🜚 图 4-38 新疆沁康面粉的包装设计

④ 齐头齐尾排列：文字的开头和结尾都在同行同格,这种方法在视觉上显得十分规整,使用率较高,一般用在说明文字上,但处理不当会显得单调呆板（图 4-39）。

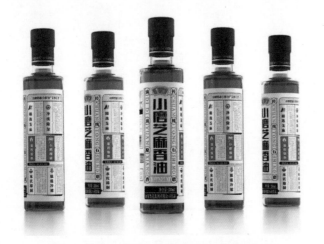

🜚 图 4-39 鲁花小磨芝麻香油的包装设计

⑤ 分割排列：根据构图的需要,将文字分段排列,使用时要注意可读性,易识别性（图 4-40）。

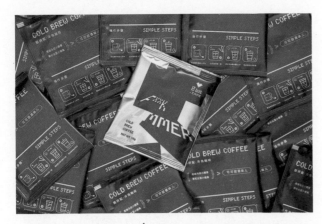

🜚 图 4-40 8bit CAFÉ 冷萃奶萃袋泡咖啡的包装设计

⑥ 不规则排列：根据实际需求,文字的每一行按一定的节奏变化,自由排列,可以直排、斜排,可以

网格式排列,可以沿一定的曲线、弧线、圆形排列,也可以在大文字中套小文字（图 4-41）。

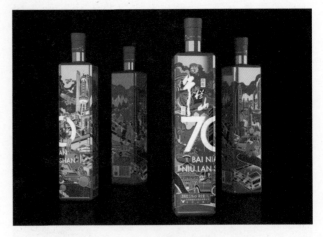

🜚 图 4-41 牛栏山 70 系列的包装设计

自由排列一定要有内在的规律,要与其他设计要素相呼应、协调,否则就会零乱松散,不利于对文字的阅读。总之,不规则文字排列最能体现设计师熟练的排版技巧和审美水平。

（2）文字与图形。在包装设计画面中,经常是图形与文字共置并存,这时文字与图形之间的关系就显得尤为重要。首先,要分清主次；其次,图是动态的,文字表现是静态的,两者的面积比决定了画面的主要表现对象。如果想要突出文字内容,可以采用削弱图形的色彩对比度或层次感的方法,使图形向后移,让文字更加突出,反过来表现也可以。文字与图形的位置是灵活多变的,可以是文绕图,可以使文在图中的上方或下方,可以是文字在图的前面并使图作为背景,也可以是图中有文、文中有图而浑然一体。总之,图与文的排列变化是多样的,要针对具体的商品属性与画面要求,由设计师根据经验来确定,以达到最佳的视觉传达效果（图 4-42）。

（3）文字与空间。在包装设计的画面布局中,留有适当的空白是为了更好地突出其主要的设计元素,尤其是在追求简约设计的今天,许多包装上通常设有大面积的空白,留给人更多的遐想空间。文字与空间形成的相互对比、相互衬托的关系其实也是一种虚与实的对比关系,文字是实体,空白是虚体,正确处理好两者的关系,可使画面产生空灵的境界和简约的现代感（图 4-43 和图 4-44）。少即是多的

现代设计理念,使得现代产品包装设计中常常会出现非常简约的设计作品。心理学实验表明,空白占画面的 **60%** 时效果最好,所以,在做包装设计时,一定要在画面中留出适当的空间,给人的视觉留下短暂的休息和透气的地方,缓解人们的视觉疲劳,给主题内容留下更多的精彩,可以更加突出包装画面中的主题内容,使人们的视线更集中。

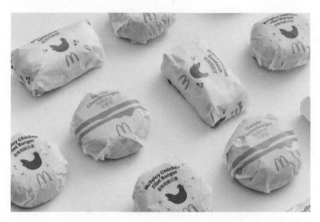

⊕ 图 4-42　麦当劳汉堡的包装设计

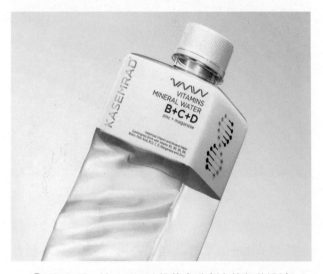

⊕ 图 4-43　Kasemrad 维他命矿泉水的包装设计

⊕ 图 4-44　格物挂耳咖啡的包装设计

3. 包装中文字的创意形式

包装中的文字创意设计包括主体文字设计和说明文字两部分。其中主体文字设计需根据产品包装的物理特性和所属品牌特性进行设计,在设计风格上要遵循产品自身地域特点、消费者审美、色彩属性等进行创意设计。例如,海南啤酒的包装设计理念是以海南地形为主,为传统品牌带来全新的视觉形象,激发了消费者的购买热情。海南啤酒的酒标以海南地图作为形状,字体设计提取海浪、海鸥的形状,通过变形处理,将元素以图形化的字体来表现主体,视觉冲击力强,为海南啤酒带来富有创意的新形象(图 4-45)。

⊕ 图 4-45　海南啤酒的包装设计

再比如,竹态纸巾本身赋予产品生态环保的理念,通过拆分字体,以竹子的身韵气节和姿态传达"竹态"的韧劲。在字体设计上利用竹林的穿插关系,使竹态二字协调统一,使其具有均衡、对称、韵律之美,以体现竹子的柔韧性(图 4-46)。

⊕ 图 4-46　竹态纸巾的包装设计

俏洋李礼盒包装设计在字体设计上进行艺术化处理,笔画间的转折自然柔滑,赋予包装一种温柔的

气质。紫色色块以晕染的形式呈现,错落分布在留白空间上,使包装整体显得生动丰富(图4-47)。

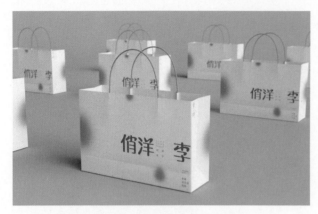

🔀 图4-47　俏洋李礼盒的包装设计

另外,包装设计中说明文字较多时,一般采用规范的印刷标准字体。所用字体的种类不宜过多,重点是字体的大小、位置、方向、疏密上的设计处理,要很好地协调与主体图形、主体文字和其他形象要素之间的主次与秩序,达到整体统一的效果。说明性文字通常安排在包装的背面和侧面,而且要强化与主体文字的大小对比,较多采用密集性的组合编排形式,减少视觉干扰,以避免喧宾夺主、杂乱无章(图4-48)。

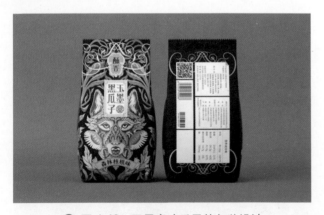

🔀 图4-48　玉墨多味瓜子的包装设计

4.2.2　包装中的色彩设计

色彩能够传递第一视觉印象。在目前竞争激烈的商品市场中,要塑造商品的差异性,强化视觉冲击力,色彩的合理运用很关键。色彩在包装设计中有两重职能:一是传达商品的特性,告知消费者商品的属性;二是引起消费者的情感共鸣以产生消费行为。

色彩具有象征性,能让人产生联想。一种是对具体事物的联想,而另一种是对抽象概念的联想。例如,绿色可以联想到森林、西瓜等具体事物,同时可以联想到健康、安全等抽象概念;红色让人觉得热情、温暖,同时也能增添食欲等(图4-49和图4-50)。

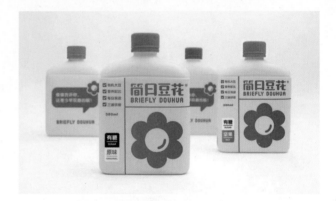

🔀 图4-49　简曰豆花的包装设计

🔀 图4-50　韩玉唐熟食的包装设计

根据商品属性采用形象化的配色是包装设计的主要环节之一。食品类包装多用红色、黄色等暖色调来增强食欲,酒类包装多用能够体现奢华尊贵的颜色,护肤品类的包装多用清新典雅的颜色体现产品温和、呵护肌肤的特性。这些利用商品属性来确定包装配色的案例,能给人们带来物类同源的联想,从而对内在物品有了一个基本的印象,从而做出消费判断(图4-51 ~图4-54)。

当然,也有反其道而行之的情况,一些设计高手大胆运用色彩创新,达到出乎意料的效果。色彩创新就是要突破对色彩的常规认知。比如,饮料中的矿泉水和纯净水在包装上往往是非绿即蓝,但娃哈

哈纯净水反其道而行之,大胆使用了红色,似乎让人在一种火热的环境下联想到解渴的纯净水,因此很快风靡大江南北,这就是色彩使用的创新带来的效果。

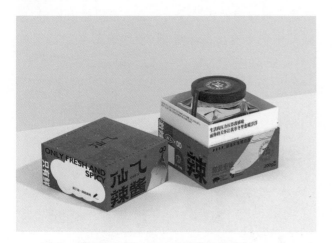

❀ 图 4-51　仙乀辣酱的包装设计

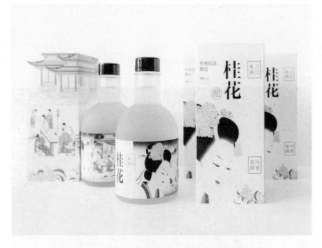

❀ 图 4-52　古法桂花米酿的包装设计

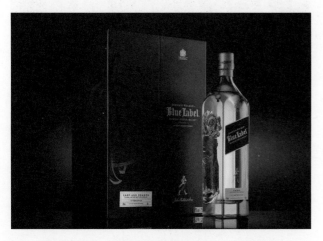

❀ 图 4-53　尊尼获加蓝牌限量版的包装设计

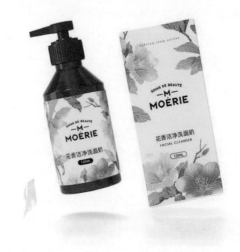

❀ 图 4-54　MOERIE 护肤品系列的包装设计

例如,面对视觉同质化的同类产品,蓝色盛火团队赋予了悦购风干牛肉全新的视觉形象,通过绿色和橙色制造视觉反差,结合一头牛饿到发晕的形态,使包装妙趣横生,外加"横扫饥饿,激活状态"的广告语,激发了消费者的食欲(图 4-55)。

❀ 图 4-55　悦购风干牛肉的包装设计

4.2.3　包装中的图形设计

早在文字没有发明之前,人类就已经对图形的表现语言和选型规律有了很深的认识并能够掌握运用,这一点可以从远古时期彩陶纹样和洞穴岩壁画中得到证实。在包装设计中,图形的表现是不可缺少的部分,它隐含的形象较为单纯,也更容易记忆,它比文字语言的传递更为直接、明晰,而且不受语言障碍的影响,有着无国界性。一个成功的包装图形设计,既可以展示内容物品质的优劣,也可以传达包装所蕴含的精神内涵。

包装中图形要素的分类与特性在每一件包装上都存在着多种图形要素,尽管不同产品包装的重点不同,所表现的侧重点也各不相同,但大致可分为以下几类。

1. 实物图形

实物图形是包装视觉表现中运用最多的形象之一,它能满足消费者想直接看到内容物的心理需求。一般采用摄影、写实插画的形式,对产品进行写实性的视觉表现,既可以针对产品的外形、材质、色彩和品质进行真实可信的传达,又可以通过特写的手段,对商品的个性特征或局部进行放大和深入的描绘展示,从而产生更强烈的视觉冲击力和说服力(图4-56)。

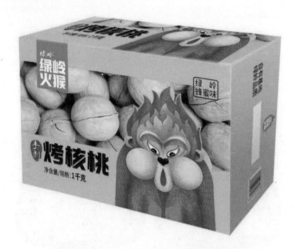

⊕ 图 4-56　绿岭烤核桃的包装设计

现今的产品想要迎合消费潮,就必须摆脱传统的设计概念。例如,有品牌策划机构在怡浓巧克力品牌案例上打造糖玩互动主题,突破常规思路,用更为生动化、具有互动感的卡通形态来打造巧克力界的棒棒糖作为先机爆点(图4-57)。

2. 产地图形

有些产品具有一定的地域特色,产地成为某些产品质量的象征和保证。如LAVA COFFE的产品是来自成长在火山土壤中的咖啡豆,为了表现这一特色,设计者将包装整体设计成一座喷发的火山的形象,就好像喷涌而出的火山熔岩滋养了这些优质咖啡豆,令消费者印象深刻。一些地方特色产品和

旅游纪念品的包装多采用这种表现形式,突出表现当地的美丽风光和风土人情,使包装具有更浓厚的地方特色和鲜明的个性特征。例如,熊猫蜂蜜来自秦岭山脉,野生大熊猫时常来"品尝"蜂农的蜂蜜,因此熊猫蜂蜜的包装设计灵感来自野生大熊猫,用拟人化包装突出蜂蜜特色,使包装形象憨态可掬(图4-58和图4-59)。

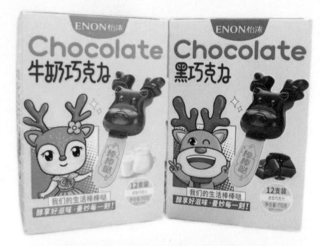

⊕ 图 4-57　怡浓牛奶巧克力的包装设计

⊕ 图 4-58　LAVA COFFEE 的包装设计

⊕ 图 4-59　熊猫蜂蜜的包装设计

3．原材料图形

有些产品在使用时已无法看清其原料的本来面目，而这些产品的原材料又是高品质、与众不同的，为了突出这一点，有些包装就将生产产品的原材料展现在包装盒面上，更加有利于消费者了解该产品的特色和品质，从而更好地激发消费者的购买欲望（图 4-60 和图 4-61）。

🔸 图 4-60　三全状元黑金水饺的包装设计

🔸 图 4-61　三全薄皮馅饼的包装设计

4．使用产品示意图形

为了使消费者正确地使用商品，有些包装上展示的是商品的使用方法与程序，给初次使用该商品的消费者带来方便和指导，也突出商品本身的特色。一般示意图被安排在包装盒的背面或侧面，通常使用简练、明快、使人一目了然的图形（图 4-62）。

🔸 图 4-62　金兰宅宅酱的包装设计

5．标志图形

标志图形是指符号、记号之意，是一种大众传播符号。它是通过设计的特殊图形符号，以象征性的语言和特定的造型、图形来传达信息，表达某种特定含义和事物的视觉语言。标志与人们的生活密切相关，在现代设计中占重要的位置。它包括的范围很广，涉及的领域也很宽。

在产品包装设计中，标志是必不可少的视觉元素，是信誉和质量的象征，它本身也具有价值性。对于著名品牌的商品包装，利用标志形象作为视觉传达的主要图形是很有效的方法，因为标志既是一个商品身份的象征和质量的保证，又是商品与消费者之间的桥梁，在认牌购物的消费心理越来越趋向成熟的今天，突出品牌形象显得尤为重要。

产品包装设计中，标志形象一般包括以下几个方面的内容。

（1）商标。商标指公司、企业、厂商、产品或服务等使用的具有商业行为的特殊标志。它象征企业的精神与面貌，是企业信誉及品质的保证，起到保护企业信誉，维护消费者利益，美化、宣传产品的作用。知名商标如同一种承诺和保证，成为创造产品形象和企业形象的基础与内核。在产品包装设计中，商标是必不可少的设计元素，在画面中起到一定的装饰效果，有画龙点睛的作用，它一般被放置在主展示面上较醒目的位置（图 4-63 ～图 4-65）。

（2）企业标志。企业标志代表企业形象，它具有识别功能并通过注册而受到保护。它利用视觉符号的象征功能，以其简单易懂、易识别的特性来传达

企业的信息。企业标志作为一种视觉识别符号,有独特的艺术语言,这种语言简洁、单纯、准确、易认、易记、易欣赏。在包装设计中,有时会同时出现商标和企业标志,这时一定要注意两者的关系,要相互衬托、相互呼应,避免造成形象的混乱;也有些企业将企业标志与产品商标综合为一种形象,以利于形象宣传(图4-66)。

🔞 图4-63 金典鲜牛奶的包装设计

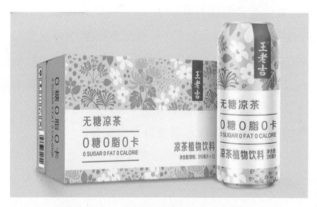

🔞 图4-64 王老吉无糖凉茶的包装设计

🔞 图4-65 安慕希5G蛋白酸奶的包装设计

🔞 图4-66 远明老酒的包装设计

(3)质量认证标志。质量认证标志是行业组织对商品质量或标志的认证,有的商品上会同时出现几种认证标志,如CCIB安全认证标志(中国进出口商品检验局检验标志)强制性商品认证标志、绿色食品标志、绿色环保标志、国家著名品牌标志、纯羊毛标志、有机食品标志、无公害农产品标志、回收标志等,这类标志在产品包装设计中一般被放在次要位置,以免喧宾夺主(图4-67)。

🔞 图4-67 绿色食品标志、生产许可标志

(4)其他符号标识。在包装设计中还会使用一些特殊的符号标识,尤其是外包装盒上,如运输包装盒上的标志就是为了保证安全有效的运输、储存、装卸商品,引起工作人员的注意,提醒他们按标志要求操作。小心轻放、向上、吊起、易碎品、防湿、防雨淋等标志,即使没有文字描述,也使人容易读懂、容易记忆(图4-68)。

6. 消费者图形

在产品包装设计中,直接运用商品消费者形象作为包装的主要图形,可以更加吸引消费者并产生

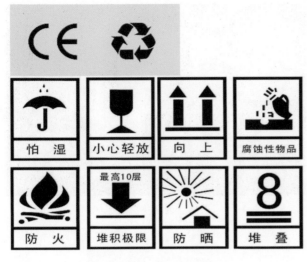

⊕ 图 4-68　其他符号标识

共鸣。例如，儿童奶粉包装的主展示面直接采用天真、活泼、可爱的婴儿形象；女性化妆品则直接采用影视女演员作为包装上的主要图形，符合青年女性爱追星的心理，能产生明星效应，进而引起人们的购买欲望。总之，无论是什么形象，必须健康向上，具有美感，可爱动人，才能吸引更多的消费者，达到销售商品的目的（图 4-69 ～图 4-71）。

⊕ 图 4-69　认养一头牛儿童牛奶的包装设计

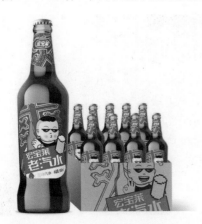

⊕ 图 4-70　宏宝莱老汽水的包装设计

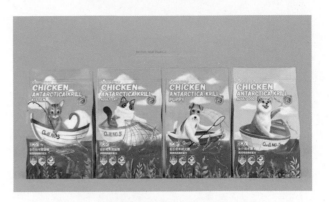

⊕ 图 4-71　OSENSI 磷虾系列宠物食品的包装设计

7. 象征性图形

象征性图形即运用与产品内容相关的形象，以比喻、借喻、象征等表现手法，突出商品的特性和功效。有些商品本身的形态很难直接表现，只有运用象征的表现手法，才能增强产品包装的形象特征和趣味性（图 4-72 ～图 4-74）。

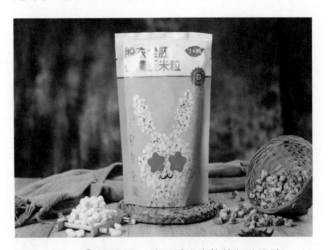

⊕ 图 4-72　柒不腻玉米粒的包装设计

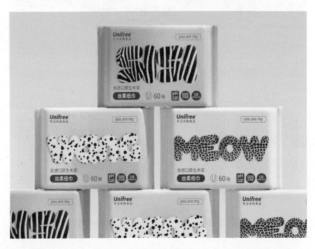

⊕ 图 4-73　Unifree 悠派母婴护理产品的包装设计

✿ 图 4-74　美顿香水的包装设计

8．装饰图形

　　一些传统性很强的商品、土特产品、文化用品的包装，利用具有传统特色和民族风格的装饰纹样作为包装的主要图形，既体现商品的传统文化性，又体现商品悠久的历史性和地域特色（图 4-75 ～图 4-77）。不同形式与不同风格的装饰图形为产品包装带来各式各样的装饰效果，也为消费者带去丰富的消费体验（图 4-78 ～图 4-80）。

✿ 图 4-75　钓鱼台天赐酒的包装设计

✿ 图 4-76　蕈珍记菌菇酱的包装设计

✿ 图 4-77　东莞老饭店品牌形象中的包装设计

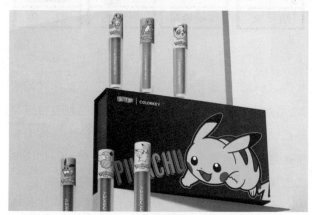

✿ 图 4-78　珂拉琪—宝可梦联名美妆礼盒的包装设计

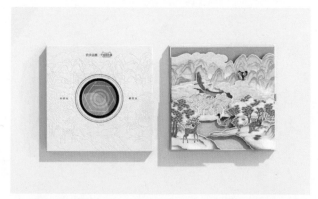

✿ 图 4-79　农夫山泉长白雪初雪盒的包装设计

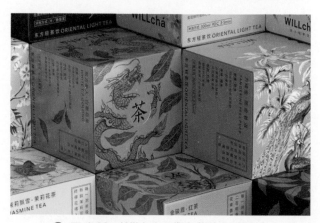

✿ 图 4-80　WILLcha 袋泡茶的包装设计

9．商品包装条形码

条形码是一组宽度不同的平行线按特定格式组合起来的识别符号，它可以代表任何文字、数值信息，是为产、供、销提供的一种专用语言，形成一条纽带将世界各地的生产制造商、出口商、批发商、零售商和顾客有机地联系在一起，也为行业的管理、销售以及计算机应用提供了快速识别系统。

条形码为纯数字码，一般运用的是 EAN-13 标准条形码（图 4-81），它由四部分信息标识组成，即条形码管理机构的信息标识、企业的信息标识、商品的信息标识和条形码检验标识。通常应用到商品包装上的条形码基本可分为两类：一类是原印条码，是指商品在生产过程中已印在包装上的条形码，适合于批量生产的产品；另一类是店内条码，它是一种专供商店印贴的条形码，只能在店内使用，不能对外流通，在超市中购买散装商品用这类条形码。

条形码是一种比较特殊的图形，它是通过条形码阅读设备来识别的，这就要求条形码必须符合光电扫描的光学特性，它的反折率差值要符合规定的要求，即可识性、可读性强。条形码的颜色反差要大，以达到最佳的识别效果。一般情况下，只要能够满足对比度的要求的颜色即可使用，通常采用浅色做空的颜色，如白、橙、黄等颜色，采用深色作为条的颜色，如黑、暗绿色、深棕色等。最好的颜色搭配是黑条白空。根据条形码检验的实践经验，红色、金色、浅黄色不宜做条的颜色，透明金色不能做空的颜色。

条形码一般放在包装主展示面的右侧，以利于光电扫描器阅读。商品条形码的标准尺寸是 37.29mm×26.26mm，放大倍率是 0.8～2.0。当印刷精度不能满足要求时，易造成条形码识读困难。

⊕ 图 4-81　EAN-13 在商品包装上的尺寸

第 5 章
品牌定位与包装设计

5.1　品牌包装设计的战略定位

随着社会的不断进步和人民生活水平的持续提高,人们对美的追求不断上升,美观、个性化的包装设计越来越被人们所推崇。品牌包装的任务是反映产品积极的、令人满意的品质,传播品牌价值。一个成功的包装设计不仅可以保护产品及方便运输,而且要吸引消费者购买,让消费者认识品牌及其背后的企业文化。在产品营销方面,包装起着至关重要的作用。

5.1.1　包装中文字与品牌形象的塑造

文字被认为是造型语言中最为简洁与最常用的视觉语言,它是传达信息最直接、最有效的媒介。包装盒上的文字不仅可以传达文字本身所承载的信息,也有助于向消费者展示商品

包装与品牌的关系 .mp4

的文化内涵、商品本身的特色和企业品牌形象。在现代产品包装设计中,仅靠文字形象设计来塑造品牌形象的设计作品屡见不鲜,甚至形成一种新的设计潮流（图 5-1 ～图 5-3）。

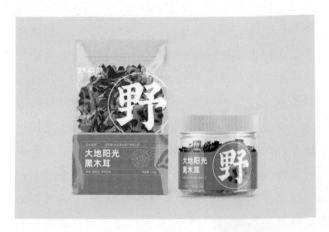

✦ 图 5-1　野森林大地阳光黑木耳的包装设计

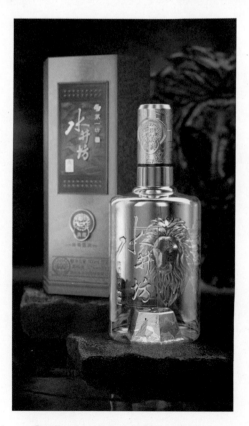

✦ 图 5-2　水井坊典藏的包装设计

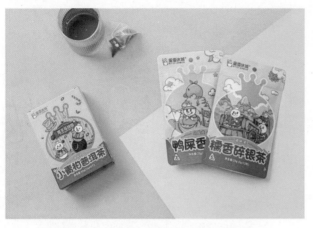

⊕ 图 5-3 蜜雪冰城推趣趣茶的包装设计

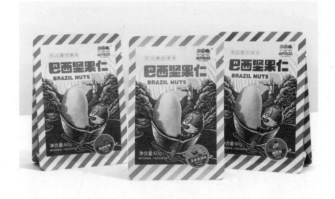

⊕ 图 5-5 三只松鼠巴西坚果的包装设计

5.1.2 包装中图形与品牌形象的塑造

以品牌形象为主要设计要素,通过对画面的编排设计,强化了品牌的个性特征,使产品包装更加直接、明朗,具有强烈的视觉冲击力,从而使品牌形象具有良好的视觉效果,以达到宣传品牌及推广品牌的目的。用理想的图形设计的包装能让消费者在享受商品功能的同时,感受到品牌文化的魅力,从而认可品牌。例如,华味亨打手瓜子系列包装设计把趣味性强的线条图形作为品牌包装形象,符合年轻消费者的视觉审美和心理审美;三只松鼠巴西坚果包装视觉设计采用层次感丰富的插画作为包装品牌视觉形象,给消费者留下优雅、舒适的品牌形象;轻快的云朵形象出现在"亲亲有鲜气薯片"包装材质上,易于在消费者心中形成轻松、富有活力的品牌印象(图 5-4 ~ 图 5-6)。

⊕ 图 5-6 亲亲有鲜气薯片的包装设计

5.1.3 体现商品的品位与特色

包装设计中运用的字体、图案、色彩都能直接反映商品的特点,影响消费者对商品的认知。如高档商品的包装,应考虑运用庄重的字体、稳重的配色(图 5-7);针对女性市场的产品应该考虑女性消费者的心理需求,选择柔和、温暖的字体和图案,减少冷漠感(图 5-8);针对儿童市场的产品包装要风格活泼、色彩鲜艳,以生动的卡通形象调动消费者的

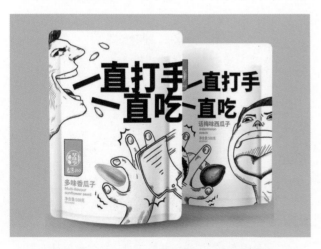

⊕ 图 5-4 华味亨打手瓜子系列的包装设计

⊕ 图 5-7 半月坛酯客酱酒的包装设计

视觉（图5-9）。总而言之，包装设计既要与消费对象相吻合，又要与企业的宗旨相一致。

⊕ 图5-8　颜小佳声波牙刷的包装设计

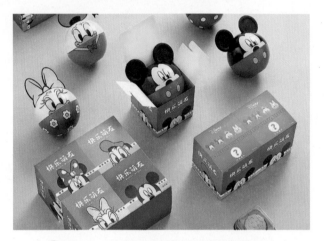

⊕ 图5-9　迪士尼快乐萌友月饼的包装设计

5.1.4　体现企业文化的内涵特质

企业文化是一个企业的精神所在，是企业经营理念的体现。在包装设计中，所有视觉元素的运用与企业文化相一致，才能起到宣传企业文化的作用，使消费者在消费产品的同时，通过包装了解企业文化与品牌特点，从而提高品牌忠诚度。味知香快手菜的包装主视觉就体现了"快手菜"的核心特征——炒3分钟即熟。良品铺子微泡米酒包装画面模拟天然温泉的场景，彩色的石头、流淌的泉水，充分体现温柔浪漫的感觉，增强了消费者的体验感（图5-10和图5-11）。

⊕ 图5-10　味知香快手菜的包装设计

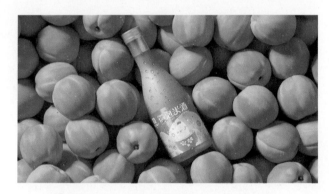

⊕ 图5-11　良品铺子微泡米酒的包装设计

5.1.5　体现民族文化特色

在传统包装设计中，通常会采用具有民族特色和传统意蕴的书法，使包装的整体形象充满浓郁的民族特色（图5-12～图5-14）。还有许多现代包装设计，专门邀请字体创作者进行字体设计，他们懂得什么样的商品适合什么样的书法造型，把商品特色和设计完美地结合在一起（图5-15和图5-16）。

⊕ 图5-12　"米之礼赞三月三"包装设计

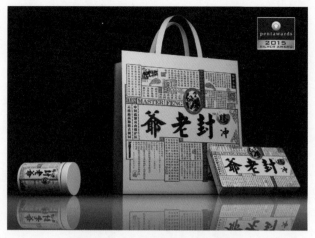

图 5-13　封老爷茶叶包装设计

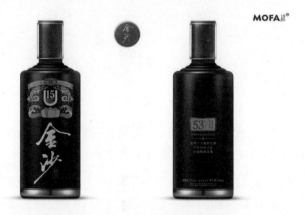

图 5-14　贵州金沙酱酒包装设计

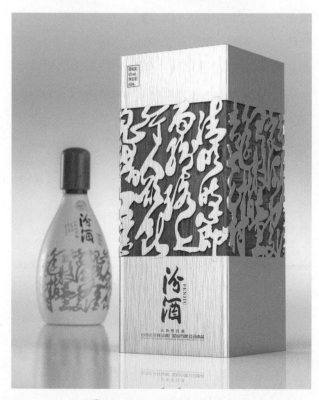

图 5-15　汾酒包装设计

图 5-16　大悟绿茶包装设计

5.2　包装的情感化设计

情感化包装设计以人性关怀为导向,并倡导超前的概念设计。突破传统的视觉风格,调动各种感官的积极因素,创造美好的"消费体验",全面提升和打造新时代的包装设计。

我们步入了新的时代——体验经济时代。体验经济被称为继农业经济、工业经济和服务经济之后的第四个人类的经济生活发展阶段。美国体验营销创始人伯恩德·施密特（Bernd H.Schmitt）认为:"寻找体验的一个最显著的地方是产品的包装。"

5.2.1　包装的情感化属性

1．愉悦性

管式纸盒盒盖结构 .mp4

视觉愉悦是人类生活中亘古不变的追求。包装设计的视觉愉悦性是情感沟通的关键,包装的实用功能不再是设计的重点,与之相反,审美功能随着消费形态的个性化、分众化变得更加重要。消费者对包装的要求不再局限于基本的商品保护和品牌信息传达,更多地体现在个体情感体验及审美感的满足等方面。

在包装设计中寻找好的消费体验关键在于情感化设计,即通过各种视觉元素的表现以及材料的运用,将情感融入包装之中,让消费者在欣赏、认购、使用的过程中激发联想,产生共鸣,获得精神上的愉悦和情感上的满足。"按下红色按钮以激活冒险欲望"

是莫斯科 Red Button 啤酒的品牌理念,负责品牌形象设计的俄罗斯创意机构 IKON BC 为此利用热敏变色印花技术打造了一个时隐时现的包装,与消费者进行了一个简单的视觉互动:常温下瓶身上只会显示标志性的红色按钮,冷藏时暗纹上的颜色被"激活"并逐渐显露出来。有趣的印刷工艺给消费者带来了不一样的情感体验(图 5-17)。

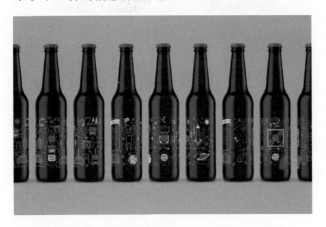

图 5-17　莫斯科 Red Button 啤酒的包装设计

　　蓝色烟囱是一个以"让胃先环游世界吧"为理念的西式场景化饮食品牌,mini 系列依然保持着品牌经典专利三角盒设计的包装结构,整体画风粉嫩轻盈,品牌主视觉蓝色代表的正是画面中最可爱的两个番茄的叶柄,给人带来梦幻浪漫的愉悦感受(图 5-18)。

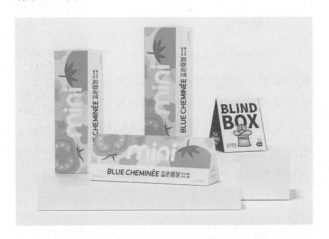

图 5-18　蓝色烟囱 mini 意大利面的包装设计

2．舒适性

　　如果说包装的愉悦性重在满足消费者的心理需求,那么舒适性更多体现在满足人们物理层面的需

要。包装所传递的愉悦性使人们乐于接受此商品,舒适的体验将加深消费者对产品的信赖。包装的舒适性主要体现在包装材料的运用以及结构的适用性上。利乐冠包装设计采用亲肤细腻的包装材质,一方面能体现天然纯净的品牌理念,另一方面能在使用过程中给消费者带来舒适的感受(图 5-19)。

图 5-19　利乐冠的包装设计

　　对于海鲜食品来说,消费者已经熟悉它们的口味等属性,因此只需要放大海鲜产品的相关特点。基于此,Fish&More 海鲜食品在包装设计上注重突出"新鲜",通过包装上透明的部分让消费者方便查看海鲜的状态,以蓝色作为主色调代表大海,也更能突出产品新鲜的特点(图 5-20)。除了透明元素,包装还以简单的几何图形组合成与对应海鲜相关的图案,使包装形式更清爽简洁,给人带来舒适的感受。

图 5-20　Fish&More 海鲜食品的包装设计

3．文化性

　　提高包装设计的文化性,能够使人产生亲切、怀旧、温馨、信任等诸多情感,从而引起心灵上的共鸣与情感认同。例如,恒优米越光大米采用别具一格

的"形态逆书"字体,用"回到味来"致敬电影《月光宝盒》,同时也为产品包装开启了变化和仪式感,一颗颗米粒组成"越光宝盒"的神秘图腾,让食用者在翻转间踏上稻香之旅(图5-21)。

⊕ 图 5-21　恒优米越光大米的包装设计

再比如,酩白酒的企业提倡没有品牌,没有渠道,没有过度包装且价格回归品质的生活方式。如图5-22所示,这是适用于新年等节日的一款包装,设计师选用锦鲤为主要设计元素,整体色彩选用红金搭配,象征财富和吉祥。

⊕ 图 5-22　酩白的锦鲤包装设计

4．互动性

体验经济本身是一种开放式且具有互动性的经济,体验性设计应支持用户的参与。互动性的关键在于相互参与,将人与人、人与物、人与环境有机地联系在一起。互动性的主要意义在于:包装

与产品之间、包装与经销商之间、包装与消费者之间、包装与环境之间都能够形成良好的交互作用。如雨润肉制品礼盒,礼盒主画面上以欧式宫廷的一个视角为主体,通过几何化设计展现出黑金礼盒的尊贵感。内部通过创新采用了立体包装艺术,将欧式宫廷建筑和肉制品独立包装融合为一体,打开礼盒后层层建筑群与欧式宫廷宴会立刻浮现于眼前(图5-23)。

⊕ 图 5-23　雨润肉制品的包装设计

5.2.2　无障碍设计

无障碍设计是指无障碍、无危险、无操纵难度的设计,强调设计要关爱老年人、儿童、残障者等弱势群体,针对他们的生理及心理特点和社会环境来考虑产品的设计。

1．对老年人的体贴设计

定位老年消费群体的设计应以老年人的生理和心理需求为出发点,采用图文并茂的形式,保证老年人准确地了解产品信息。包装造型及其视觉语言应庄重、典雅,不要过于标新立异,可表现出一定的民族特色,尊重老年人怀旧的心理情感需求。在结构设计方面,适当地控制包装容积与重量,包装结构应体现出方便提携、便于开启或关闭等人性化关怀(图5-24)。

↑ 图 5-24 益乐畅牌中老年益生菌的包装设计

2．对幼儿的呵护设计

儿童产品包装设计首先要在视觉传达上引起孩子们的喜爱,如可爱的造型、趣味的图形、鲜艳的色彩等,都能带给他们活泼、欢快的视觉感受。

此外,儿童具备超乎寻常的想象力和思考力,他们对万物都充满着好奇和幻想。"爱"是保障孩子身心健康发展的重要前提,要把"爱"融入包装,让设计传递知识,即寓教于乐(图 5-25)。

管式纸盒盒底
结构 .mp4

↑ 图 5-25 小熊多维有机面条的包装设计

3．对残障人士的关爱设计

在产品包装使用界面设计中对于知觉方式的选择,是实现无障碍设计以及满足残障人士感官需求的关键。人类具有诸多的感知"通道",如视觉、听觉、触觉等,而残疾人所欠缺的大多只是其中的某个"通道"而已。因此,具有"多通道"知觉方式的包装就具有无障碍使用的优越性能。这也是设计师进行无障碍设计的一个构思方向。如 Kellogg 于 2019 年为自闭症儿童设计的一款零食包装,不仅可以供儿童直接在包装袋上写字留言,还附有 4 个不同颜色、质地柔软的布片贴纸,旨在帮助自闭症儿童通过不同感官体验温暖与爱(图 5-26)。

↑ 图 5-26 Kellogg 零食包装设计

第 6 章
包装设计的印刷与工艺

6.1 包装设计制作规范

包装设计是一项综合性很强的设计工程,其制作流程复杂且参与人员较多。因此,按照包装设计制作流程进行规范的操作,能避免设计时在沟通环节中产生不必要的误区,使设计过程更高效,为设计师设计出客户满意、市场需求的包装设计作品提供前期保障。

包装设计的制作有六大步骤,每一个步骤环环相扣,如图 6-1 所示。

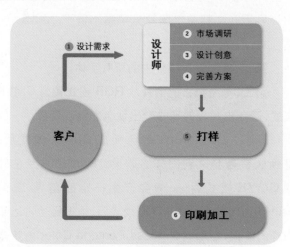

⊕ 图 6-1 包装设计的制作流程

第一步,与客户进行沟通,确认客户的设计需求;

第二步,包装设计师对设计对象进行市场调研,对信息进行规划;

第三步,包装设计师根据调研结果搭建视觉元素库,并进行设计创意,制作效果图;

第四步,包装设计师进行设计提案,并与客户反复沟通,修改以确定最终方案;

第五步,对包装设计方案进行打样输出,确定各项印刷信息;

第六步,对包装设计方案进行批量印刷与加工,包装设计成品制作完成。最后还要关注包装设计成品的市场反馈。

为了包装设计工作能有序且高效地进行,需要参照一定的设计规范和要求。

1. 满足客户需求

包装设计要按照客户提出的要求进行设计。如果客户的要求不合理,要尽量与其沟通后让客户进行取舍,不能擅自增减设计内容。

2. 考虑成本控制

在做包装设计的时候,要尽量压低产品包装的制造成本,并确保包装的保护作用。合理的结构和工艺设计、适当的材料选择对包装成本的构成都具有重要意义。

3. 确保产品安全

包装设计除了设计好看的外包装以外,还需要确保产品的安全性,不能因为在物流运送中发生震动或其他外界因素而使产品产生损坏,比如当产品重量过大时,必定要使用承重力强的箱子运送;当产品的表层光洁度较高,如玻璃塑料等易刮伤的产品,要附加产品保护膜。

4. 考虑运输因素

在运输过程中,为了节省运输的价格,需要在

包装设计上确保产品易于运输,尽量不要把外包装的体积设计得太大。包装的规划要考虑在运送过程中的便携性,防止因为规划不周全导致运送时失去优势。产品的包装设计要做到让转移工能够便利快捷地把产品装好和取出,产品包装的重量也要控制在转移工能够顺利转移的程度,而且装载箱子的数量也要恪守顾客的要求,假如顾客没有要求,我们也要依照规定进行操控,以便于核算数量。

5．挑选包装形式

在挑选产品包装时,应根据产品的不同,选择不同的包装方式。当产品的重量较大,转移工无法直接转运时,一般选用木箱来包装较为适宜;当重量较小时,就选用纸箱来包装,把产品直接放入纸箱中来转运;在特别的情况下也可以选用纸箱组合型包装,也就是将产品放入纸箱后再按照实际需求进行组合,如成型纸板有固定产品方位的作用。但不管选用何种运输包装,都要满足产品的防潮需求。

6.2　包装印刷与印后工艺

6.2.1　包装印刷

包装印刷是以各种包装材料为载体的一种印刷形式,在包装上印上装饰性花纹、图案或者文字,使产品更具有吸引力或说明性,从而起到传递信息及增加销量的作用。实施包装印刷时需考虑经济、环保等问题,并保证能够完整、良好地表达需要印刷的信息。

包装印刷流程一般分印前准备、装版试印、正式印刷和印后处理。印前准备工作包括纸张裁切处理、油墨准备、印刷机调整规矩、印版检查等,然后上纸,安装印版,开机调试(调整输纸机构、水墨量大小、印刷压力、规矩尺寸等),达到要求后开始正式印刷。

包装印刷流程可以用图6-2进行概括说明。

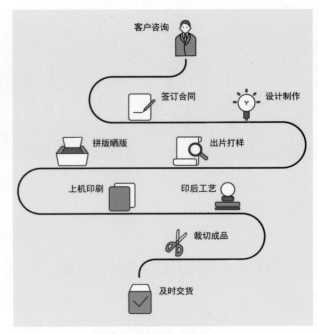

图 6-2　包装印刷流程

为了提高印刷质量和生产效率,包装印刷前需要对设计文件进行以下准备。

第一,确认文档中有全部必需的文件,确认图片文件已包含在文档中,有时图像虽然可以显示,但图片分辨率较低,所以请确认有足够高分辨率的图片显示在文档中(图片分辨率不低于300像素/英寸)。

第二,复制设计稿件中的所有字体。

第三,把所链接的图片从RGB模式转为CMYK模式,避免出片后的菲林会出现色彩混乱现象。

第四,当Pantone专色转成CMYK模式后,请确认是否会达到同样的效果。Pantone专色转成CMYK模式后,一般会产生一定的差异,部分Pantone专色转成CMYK模式后,根据经验可达到同样的效果,但那些Process Pantone Color肯定是CMYK模式不能达到的,那么就只能用增加专色的方法来解决了。

第五,图片双倍扫描,单倍输出,可以提高图片的扫描质量。

第六,确定3mm出血以及按色标值来设定色彩。

第七,提供至少两次的打样件(彩色最好,如果没有,黑白的也可以)。

不同的包装材料会有不同的印刷工艺，由于纸品包装材料在实际生活中运用最广，所以下面以纸品包装材料印刷工艺为例进行详细讲解。

1．平版印刷

平版印刷又称为胶版印刷，是印刷行业中运用最广泛的一种印刷方式。平版印刷印版上的图文部分与非图文部分几乎处于同一个平面上。在印刷时，为了能使油墨区分出印版的图文部分还是非图文部分，首先由印版部件的供水装置向印版的非图文部分供水，从而保护了印版的非图文部分不受油墨的浸湿。然后，由印刷部件的供墨装置向印版供墨，由于印版的非图文部分受到了水的保护，因此，油墨只能供到印版的图文部分。最后是将印版上的油墨转移到橡皮布上，再利用橡皮滚筒与压印滚筒之间的压力，将橡皮布上的油墨转移到承印物上，完成一次印刷。所以，平版印刷是一种间接的印刷方式。如图 6-3 所示为平版印刷工艺，如图 6-4 为平版印刷成品。

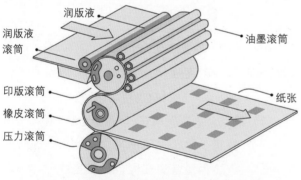

☩ 图 6-3　平版印刷工艺

☩ 图 6-4　平版印刷成品

（1）基本原理。平版印刷是根据早期石版印刷的发展而命名的。早期石板印刷的材料是用石块磨平后得到的，之后改良为金属锌板或铝板为板材，但其原理是不变的。凡是印刷部分与非印刷部分均没有高低的差别，即是平面的，利用水油不相混合原理使印纹部分保持一层富有油脂的油膜，而非印纹部分上的版面则可以吸收适当的水分。在版面上了油墨之后，印纹部分便排斥水分而吸收了油墨，而非印纹部分则因吸收水分而产生抗墨作用，利用此种方法印刷就称为"平版印刷"（图 6-5 和图 6-6）。

☩ 图 6-5　石板印刷

☩ 图 6-6　石板印刷电影海报

（2）优点。平版印刷具有吸墨均匀、色调柔和、层次丰富的特点，所以在印刷图片时，彩色图片的印刷大都是采用此种印刷方式。在使用胶印工艺的过程中，由于其本身具有印刷压力轻的特点，不易导致印刷变形，而且产品不易发生粘连，所以在网格版、细小文字等内容印刷时，较多使用此种工艺。平版印刷适合印刷表面相对比较光滑、平整的材料，如纸张（400g 以内）、PVC、白铁皮、裱过纸的色丁布等。

（3）缺点。容易有色差，受阳光照射容易褪色，墨层薄，缺少质感。

（4）注意事项如下。

① 文件分辨率不低于 300dpi；

② 文件的颜色模式为 CMYK 模式；

③ 文件中若有图片素材，图片的精度不低于 300dpi，颜色模式为 CMYK 模式；

④ 如文件中有大面积的色块，可以直接使用专色，使用四色会导致偏色、套印不准，或者产生墨杠等问题；

⑤ 文件中避免使用较小文字或者是较细的线条，通常情况下印刷文件最小的字体不宜小于 5pt（笔画较细的文字不低于 6pt，如宋体），最细线条为 0.25pt。如果颜色是黑色，需要使用单色黑；如果不是单色黑，可能会导致字体、线条不清晰。

⑥ 如印刷中黑色不够黑，或者想让黑色更有色系的偏向性，可以加入 CMY 的辅助色（如 K100 加入 C50）。

2. 凸版印刷

（1）基本原理。凸版印刷是最早出现的一批印刷技术，使用凸版（图文部分凸起的印版）进行的印刷，简称凸印，是主要印刷工艺之一。凸版印刷在所有印刷工艺中历史最久，中国唐代初年发明了雕版印刷技术，当时的凸版印刷技术是把文字或图像雕刻在木板上，剔除非图文部分，使图文凸出，然后涂墨，覆纸刷印，这是最原始的凸印方法。凸版印刷在长期发展过程中不断得到改进，如图 6-7 所示为凸版印刷工艺，图 6-8 所示为凸版印刷成品。

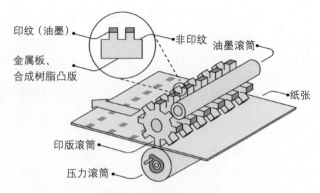

✛ 图 6-7　凸版印刷工艺

✛ 图 6-8　凸版印刷成品

（2）优点。油墨表现力约 90%，色调丰富，颜色再现力强，版面耐度强，印刷数量宏大，应用的纸张范围广泛，纸张以外的材料也可以印刷。

（3）缺点。制版费昂贵，印刷费也贵，制版工作较为复杂，数量少的印件不适用。在使用凸版印刷的过程中，应该尽量避免在同色印版当中存在细小的阴线条或者文字，从而有效避免印版受到压力与供磨二者因素的影响。如果不能够兼顾这两个因素，就极容易产生糊版的情况，甚至可能产生压力不均匀的现象，最终对产品印刷质量产生极为不利的影响。

（4）注意事项如下。

① 文件分辨率不低于 200dpi（只用在柔性版中）；

② 文件的颜色模式为 CMYK 模式；

③ 文件中若有图片素材，图片的精度不低于 200dpi；

④ 尽量使用专色，避免使用四色；

⑤ 尽量使用色块，避免使用渐变色；

⑥ 尽量避免使用较小文字和较细的线条（字体最小单位为 6pt，线条最小单位为 0.3pf）。

3. 凹版印刷

凹版印刷（图 6-9 和图 6-10）是使整个印版表面涂满油墨，然后用特制的刮墨工具把空白部分的油墨去除干净，使油墨只存留在图文部分的网穴之中，再在较大的压力作用下，将油墨转移到承印物表面，获得印刷品。凹版印刷属于直接印刷，印纹部分与无印纹部分高低差别较多，且与凸版恰恰相反，即印版着墨的部分明显地凹陷于版面之下，而无印纹部分则会光泽平滑。印刷时需先把油墨滚在版面上，油墨自然落入凹陷之印纹部分，随后将表面粘着的油墨擦抹干净，再放上纸张后，用较大的压力把凹陷的印纹油墨压印在纸上。

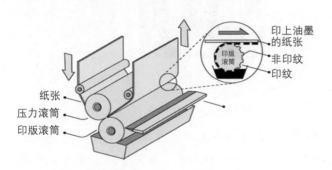

印上油墨的纸张

印版滚筒

非印纹

印纹

纸张

压力滚筒

印版滚筒

⊕ 图 6-9　凹版印刷

⊕ 图 6-10　凹版印刷成品

凹版印刷的种类根据制版方法分为两类：雕刻凹版和腐蚀凹版。雕刻凹版又分为手工雕刻凹版、机械雕刻凹版、电子雕刻凹版。

（1）手工雕刻凹版。手工雕刻凹版是技术人员用刻刀在印版滚筒的表面按照原稿图文进行手工雕刻制成的，印版材料可用铜板或钢板。手工劳动繁重，制版费用大，周期长。但是手工雕刻的凹版线条清晰，印刷品层次感强，难以伪造。大多用于制作有价证券及高质量艺术品的印刷凹版。

（2）机械雕刻凹版。机械雕刻凹版是用机械控制刻刀在印版滚筒的表面进行雕刻制作的，它减轻了手工雕刻的繁重劳作，制版速度快，周期较短，制版费用也较低，主要用于制作有价证券的印刷凹版。

（3）电子雕刻凹版。电子雕刻凹版是由电子控制装置控制刻刀在印版滚筒表面进行的雕刻，利用电子雕刻机，按照光电原理，控制雕刻刀，在滚筒表面雕刻出网穴，其面积和深度同时发生变化。

（4）折叠腐蚀凹版。腐蚀凹版是按照原稿图文用化学腐蚀的方法在印版滚筒的表面蚀刻出一个个墨坑制成的。根据原稿图文转换方法的不同，可将腐蚀凹版分为蚀刻凹版、照相凹版、网点凹版。

蚀刻凹版是用雕刻与腐蚀相结合的制版方法制成的，即先用手工雕刻出原稿图文的形状，再用腐蚀的方法制出凹版；照相凹版应用比较广泛，是凹印中应用最多的印版，主要用于印刷画版等。网点凹版主要用于包装装潢印刷及建材印刷等。

（5）基本原理。凹版印刷是由一个个与原稿图文相对应的凹坑与印版的表面所组成的。印刷时，油墨被填充到凹坑内，印版表面的油墨用刮墨刀刮掉，印版与承印物之间有一定的压力接触，将凹坑内的油墨转移到承印物上，从而完成印刷。它将凹版凹坑中所含的油墨直接压印到承印物上，所印画面的浓淡层次是由凹坑的大小及深浅决定的，如果凹坑较深，则含的油墨较多，压印后承印物上留下的墨层就较厚；相反，如果凹坑较浅，则含的油墨量就较少，压印后承印物上留下的墨层就较薄。

（6）优点。凹版印刷属于四大印刷工艺中的一种，以其印制品墨层厚实、颜色鲜艳、饱和度高、印版

耐印率高、印品质量稳定、印刷速度快等优点,在印刷包装及图文出版领域占据极其重要的地位。从应用情况来看,在国外,凹印主要用于杂志、产品目录等精细出版物的包装印刷,以及钞票、邮票等有价证券的印刷,也应用于装饰材料等特殊领域;在国内,凹印则主要用于软包装印刷,随着国内凹印技术的发展,也已经在纸张包装、木纹装饰、皮革材料、药品包装上得到广泛应用。

(7)缺点。印前制版技术复杂、周期长,制版成本高;由于采用挥发型溶剂,车间内有害气体含量较高,对工人健康损害较大;凹版印刷从业人员要求的待遇相对较高。

(8)注意事项如下。

① 文件分辨率不低于300dpi;

② 文件的颜色模式为CMYK模式;

③ 文件中若有图片素材,图片的精度不低于300dpi;

④ 套印精度低,尽量使用专色;

⑤ 尽量使用色块,避免使用渐变色;

⑥ 尽量避免使用较小文字和较细的线条(字体最小单位为6pt,线条最小单位为0.3pt)。

4. 丝网印刷

丝网印刷(图6-11)是指用丝网作为版基,并通过感光制版方法制成带有图文的丝网印版。丝网印刷由五大要素构成:丝网印版、刮板、油墨、印刷台以及承印物。利用丝网印版图文部分网孔可透过油墨,而非图文部分网孔不能透过油墨的基本原理进行印刷。印刷时在丝网印版的一端倒入油墨,用刮板对丝网印版上的油墨部位施加一定压力,同时朝丝网印版另一端匀速移动,油墨在移动中被刮板从图文部分的网孔中挤压到承印物上。

(1)基本原理。丝网印刷是将印版上的印纹部分镂空,让油墨透过网孔转印的方法。其所需要的丝网印版则是将丝织物、合成纤维织物或金属丝网绷在网框上,采用手工刻漆膜或光化学制版的方法制作而成。当承印物为玻璃、金属、塑料等材质,或者是瓶状、罐状等曲面,或者有浮出效果等特殊印刷

需求时,大多会采用丝网印刷。如图6-12所示为丝网印刷载体。

丝网印刷又分为直接制版法和间接制版法。

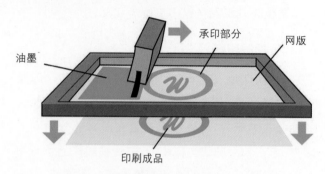

🔼 图6-11　丝网印刷

🔼 图6-12　丝网印刷载体

① 直接制版法:直接制版法是在制版时首先将涂有感光材料腕片基感光膜的一面朝上平放在工作台面上,将绷好腕网框平放在片基上,然后在网框内放入感光浆并用软质刮板加压涂布,经充分干燥后揭去塑料片基,附着了感光膜腕丝网即可用于晒版,经显影、干燥后就制出丝印网版。

工艺流程为:已绷网→脱脂→烘干→剥离片基→曝光→显影→烘干→修版→封网。

② 间接制版法:间接制版法是将间接菲林首先进行曝光,用1.2%的过氧化氢(H₂O₂)硬化后,用温水显影。干燥后制成可剥离的图形底片。制版时将图形底片胶膜面与绷好的丝网贴紧,通过挤压使胶膜与湿润丝网贴实,揭下片基,用风吹干,就制成丝印网版。

(2)优点。制版成本低,设备操作简单方便,生产灵活;承印物广泛,几乎可以印刷在任何物体表面;墨层厚实,有质感;印刷材料丰富,表现力强。

（3）缺点。适合单色印刷，套印精度低，套色难度大，不适合彩色，层次不细腻，不适合渐变色印刷。

（4）注意事项。

① 文件分辨率根据印刷品要求来定；

② 文件的颜色模式为 CMYK 模式；

③ 每次只能印刷一种颜色，文件中颜色不宜过多，颜色设置成专色，如果是四色，套印精度低，容易造成套印不准；

④ 尽量使用色块，避免使用渐变色；

⑤ 套印精度低，尽量避免使用彩色图片；

⑥ 尽量避免使用较小文字和较细的线条。

以上介绍的四种印刷工艺的特征比较如表 6-1 所示。

表 6-1　四种印刷工艺的特征

类　型	优　点	缺　点	应用范围
平版印刷	成本低，套色准确	应用范围有限	书装、书籍、海报
凸版印刷	色彩饱和度高，光泽度高，周期短	套色太复杂，浪费大，色泽不均匀	食品包装、瓦楞纸包装、绿色环保材料
凹版印刷	色调丰富，颜色再现力强，印刷数量大	制版费用高，制版复杂	钞票、股票等不易假冒的产品
丝网印刷	油墨浓重，色彩鲜亮，操作简单，成本低	印刷速度慢，产量低，彩色印刷表现困难	特殊印刷类，玻璃瓶，铁皮，布，立体面

6.2.2　印后工艺

对于整个印刷品而言，印刷是一个系统工程，主要划分为印前、印中和印后加工三大工序。印后加工是指印刷品在经过印刷机上机作业后，根据印刷品不同的用途和要求进行再加工处理。设计师在设计过程中要掌握印后加工的相关知识和了解不同的加工工艺的效果，才能准确把控设计成品的预期效果，进而进行设计。如图 6-13 所示，由包装印刷工艺所包含的内容可以知道，印刷工艺为包装设计作品的呈现提供了技术支持；而装饰工艺则是包装质感提升的利器，可以让包装作品更具价值感。

印后工艺包括的种类繁多，我们将常用的印刷后期工艺做如下具体介绍。

1．覆膜工艺

覆膜工艺是印刷之后的一种表面加工工艺，又称为印后过塑、印后裱胶或印后贴膜，是指用覆膜机在印品的表面覆盖一层 0.012～0.020mm 厚的透明塑料薄膜，从而形成一种纸塑合一的产品加工技术。覆膜以透明塑料薄膜通过热压覆贴到印刷品表面，起保护及增加光泽的作用。一般来说，根据所用工艺可分为即涂膜、预涂膜两种，根据薄膜材料的不同又分为亮光膜、哑光膜两种。

覆膜已被广泛用于书刊、画册、纪念册、明信片、产品说明书、挂历和地图等进行表面的装帧及保护。目前，常见的覆膜包装产品有书籍封面、纸箱、纸盒、手提袋、化肥袋、种子袋、不干胶标签等。如图 6-14 所示为手提袋采用覆膜工艺后的效果。

2. 烫金工艺

烫金工艺是将需要烫印的图案或文字制成凸形版,借助一定的压力和温度,将烫金箔转移到承印物上,呈现出强烈的金属光,使产品具有高档的质感。与此同时,由于铝箔具有优良的物理、化学性能,可以起到保护印刷品的作用。如图 6-15 所示为应用烫金工艺的效果。

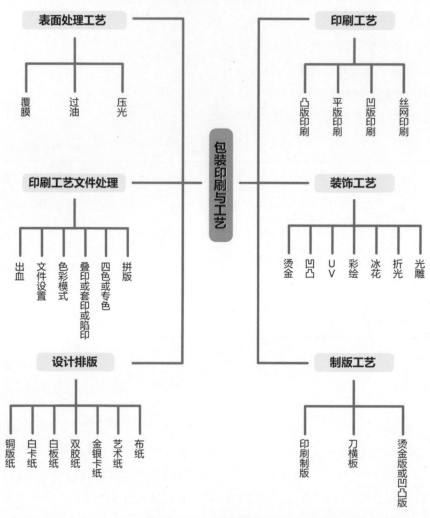

图 6-13　包装印刷工艺

图 6-14　应用覆膜工艺

图 6-15　应用烫金工艺

3．上光

上光工艺是在印刷品表面涂布一层无色透明涂料，经流平、干燥、压光、固化后，在印刷品表面形成一种薄而匀的透明油层，从而起到增强承印物表面平滑度及保护印刷图文表面的作用。如图 6-16 所示为上光后的效果。

❶ 图 6-16　上光效果

4．凹凸压印工艺

凹凸压印工艺是对印刷品表面进行整饰加工的一种特殊手法。它是使用凹凸模具，在一定的压力作用下，使印刷品基材发生塑性变形，进而对印刷品表面进行艺术加工。压印的各种凸状图文和花纹显示出深浅不同的纹样，具有明显的浮雕感，增加了印刷品的立体感和艺术感染力。如图 6-17 所示为凹凸压印的效果。

❶ 图 6-17　凹凸压印效果

5．模切压痕工艺

模切压痕工艺又称压切成型、扣刀等。当包装需要切制成一定形状时，可通过模切压痕工艺来完成。模切是利用钢刀排成模（或用钢板雕刻成模）、框等，在模切机上把纸张轧切成一定形状的工序，中间主要展示面的镂空部分就是采用模切工艺所得，成为整个包装中的个性化整饰工艺。压痕是利用钢线，通过压力在纸片上压出痕迹或留下供弯折的槽痕。如图 6-18 所示为模切压痕的效果。

❶ 图 6-18　模切压痕效果

6．UV 工艺

UV 工艺可通过网印或柔印工艺实现，是印刷品表面整饰工艺的一种，可以通过对包装表面图文局部涂布 UV 光油来提升印刷品的炫彩效果，上光图案与周边图案相比显得鲜艳、亮丽，立体感强，能产生独特的艺术效果。UV 工艺与传统胶印相比有着色彩艳丽，承印材料特殊，产品新颖，市场前景广阔等特点，适用于高档名片精品包装、高端商业画册、特殊台历、特殊标签印刷等产品领域。如图 6-19 所示为局部 UV 工艺效果。

❶ 图 6-19　局部 UV 工艺效果

7．冰点雪花工艺

冰点雪花工艺是油墨网印在金卡纸、银卡纸、激光卡纸、PVC 等承印物上，经紫外光照射起皱及 UV 固化后，在印刷品表面形成的一种具有细密砂感、手感细腻的效果。由于其在印品表面呈现出如一层薄雪或冰状的效果，故得名。其工艺特点是：印刷品表面呈现均匀细密的"小皱纹"、花点图案，伴有亚光效果，墨层平整、光泽柔和、手感佳。印刷品表面仿佛盖了一层细雪。如图 6-20 所示为冰点雪花工艺效果。

✤ 图 6-20　冰点雪花工艺效果

8．激光压印工艺

激光压印工艺是在印品表面涂布 UV 光油后进入压印系统，将印品与激光转移膜复合在一起，再经 UV 光照射瞬间固化，最后将印刷品与激光转移膜剥离，使激光转移膜表面的激光图案转移至印刷品上。激光压印工艺的原理是通过可以多次使用的带有激光微型凹槽的压纹膜与 UV 光油结合铸造，经 UV 固化后，对激光压纹膜进行剥离，固化后的 UV 光油表面就形成了与激光压纹膜表面一样的激光微型凹槽，通过对自然光的折射或漫射，可以达到增进视觉效果的作用。如图 6-21 所示为激光压印工艺效果。

✤ 图 6-21　激光压印工艺效果

9．逆向上光工艺

逆向上光工艺是相对于传统的局部上光工艺而言的。过去无论用哪一种上光方式（柔性版印刷、丝网印刷或凹版印刷）进行局部上光，最后一道上光工序必定要采用局部上光版印刷，以实现局部图文的高反差效果，因此，上光与印刷的套印精度成为上光工艺的关键。逆向上光工艺的工作原理是利用涂布型 UV 光油与底印 UV 光油（墨斗型 UV 光油）的"互斥"原理，一次性实现凹凸质感和不同光泽的效果，即在无底油处涂布上光油实现亮光效果，有底油的地方涂布上光油后，实现亚光效果。采用逆向上光工艺，增强油墨的耐光性能，增加油墨防热、防潮的能力，起到保护印迹，美化产品，代理覆膜的作用，使印刷品可以呈现两种光泽。逆向上光工艺的印刷技术领域包括宣传品、礼品、挂历、工艺品、烟盒、酒盒、食品盒等各种产品包装应用（图 6-22）。

✤ 图 6-22　逆向上光工艺效果

表 6-2 是印刷后期工艺汇总后的对比效果。

表 6-2　印刷后期工艺汇总

工艺名称	特　点	适用范围
覆膜工艺	光膜的表面亮丽、表现力强；哑光膜的表面不反光,高雅	纸盒立体轮廓可视线及纸盒坯切断线
烫金工艺	色彩鲜艳夺目	酒、烟、服装的商标、图书封面、请柬等
上光工艺	增强表面光泽鲜艳度,并对包装表面起到防水防油的保护作用	包装纸盒、书籍、画册的表面加工
凹凸工艺	具有明显的浮雕感,增加印刷品的立体感	名片、请柬
模切压痕工艺	可产生异形,增加表现力	服装商标、图书封面、请柬等
UV 工艺	能够在印刷品表现上呈现多种艺术特效	包装盒、封套、台历等
冰点雪花工艺	花纹细密,立体感强	高档及精美印刷品
激光压印工艺	有炫彩夺目的视觉效果	化妆品包装、酒盒包装、药品包装
逆向上光工艺	两种完全不同的光泽效果实现局部图像的高反差效果,具有光泽镜面特点	高档包装

6.3　包装设计成本及报价知识

6.3.1　包装设计成本的基本概念和意义

包装设计成本广义上的定义是在包装设计过程中组织、开发与管理所发生的费用支出,包括包装设计制图、包装设计前期的调研、包装印刷与制作的技术引进、软件开发、外文图纸、信息资料、市场考察、鉴定及样品制作等费用的总和。

包装设计成本也可以理解为包装设计在满足生产、流通、消费需要的基础上,包装印前和印后及运输的费用总和。包装成本的万能换算公式:

$$包装成本 = 材料成本 + 加工成本 + 损耗 + 毛利 + 税率$$

任何一种包装制品都可以套用此公式,只不过在加工成本处就需要替换为相应包装制品的加工成本。如果是普通瓦楞纸箱,公式就变成:

$$瓦楞纸箱成本 = 纸板材料成本 + 印刷成本 + 糊 / 钉箱成本 + 加工损耗 + 毛利 + 税率$$

从公式可以看出,包装材料和包装工艺的概念与计算方式是我们必须要掌握的知识,这样我们才能清楚材料成本,并分解出每一种包装制品的加工工艺及其成本。这里以彩盒成本为例,对工艺进行拆解,并建立一个彩盒成本模型（图 6-23）。

6.3.2　包装的成本构成元素——包装容器成本

包装容器一般是指在商品流通过程中,为了保护商品,方便储存,利于运输,促进销售,防止环境污染和预防安全事故,按一定技术规范而用的包器器具的总称。它是包装材料和造型相结合的产物,包括包装袋、包装盒、包装瓶等。

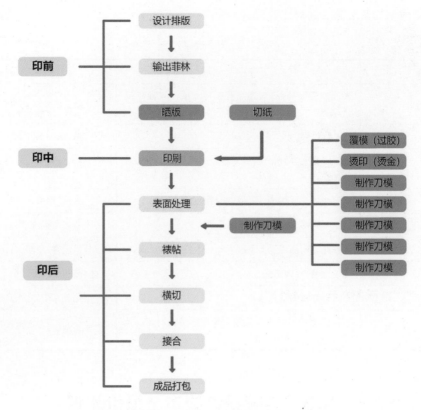

图 6-23　包装成本示意图

下面对几种常见的包装容器成本作详细介绍。

（1）玻璃容器成本：类似于玻璃瓶这种容器的生产成本，除包括原材料的费用外，还包括原材料熔化、容器成型、退火、表面处理、检验、包装运输各道工序及相关设备占用的费用和广告宣传等的销售成本。玻璃瓶在固体废料中所占的比例相当高，目前，玻璃瓶回收的主要方式是将废弃的玻璃瓶（多加工为碎玻璃）与制造玻璃的其他原材料混合融熔，再次制成玻璃容器，因此玻璃瓶的回收成本主要由废弃玻璃瓶的收集、运输、粉碎、加热至融熔等几个过程的成本组合而成。由于玻璃瓶的封口与运输问题，封合物与外包装的成本也应加以考虑。

（2）塑料容器成本：塑料瓶除去原材料的成本因素外，塑料瓶的生产成本受到所选择的加工工艺（吹塑、挤塑等）的影响很大，其成本也是由各道加工工序成本组合而成的。此外，模具的成本占有一定的比例。相对于玻璃瓶来讲，塑料瓶的运输成本较低。塑料瓶的回收利用成本主要包括收集和运输废弃塑料瓶，清除其中的杂质和混合物，切碎，造粒等过程中所涉及的费用。

（3）铝制容器成本：铝罐的成本主要由原材料加工成型、印刷、喷涂、包装运输等费用组合而成，其中金属铝的成本是铝罐最终成本的最大组成部分。铝罐在产品包装方面获得成功的主要原因之一是其回收废料的价值。用过的铝罐很容易再加工处理。将铝罐以打包、压块或碎片形式运到铝材制造商手中后，经过重新融熔和脱漆。最后回收的铝罐被再制成罐体用的铝薄板。铝罐的回收成本即是上述各道工序成本的总和。

6.3.3　包装的成本构成元素——包装用纸成本

纸是商业包装中使用最广泛的包装材料之一，固定包装纸盒由于体积不能压缩，运输时所占用的空间较大，而折叠后的包装纸盒的运输成本会相对低一些。在满足待包装产品要求的条件下，一般而言纸盒包装（有时包括其内的复合软包装袋）相对于玻璃瓶、塑料瓶、铝罐等成本较低。纸盒的回收一般可以分为两类：一类是容易从其他废弃物中分离

出来的纸盒可以制成二次纤维；第二类是已经被污染而无法很好地被分离出来的废弃纸盒只能被焚烧，并将其焚烧时产生的热量加以利用，此时纸盒的回收成本应包括废弃纸盒的分离、制浆和焚烧的费用。

6.3.4 包装设计成本的控制方法

设计师需站在生产商的角度控制包装设计成本，使得包装设计效益最大化。在具体设计过程中要反复分析成本，可从以下几方面考虑。

（1）是否过分强调了全功能、高功能的过剩质量？

（2）是否考虑了工艺加工的先进合理性？

（3）结构是否可简化？

（4）使用材料是否可用更廉价的材料？

（5）材料供应地在哪里？运杂费能否降低？

（6）安全系数是否太大？

（7）设计是否还有不经济、不合理的地方？

只有这样，在产品投产后才能提高效率，带来更多的经济效益。

6.3.5 包装设计的成本管理

设计成本是预测成本，它为今后生产成本控制决策提供了可靠的依据，所以设计阶段的成本十分重要，应该把它视为一个系统工程来加强管理。

（1）健全组织机构。由领导牵头组成一个由设计师、工程师、会计师以及有关专家共同参与并负责具体工作的骨干队伍，实施具体的设计和成本决策工作。

（2）强化设计工作者的成本意识与价值观念。要求设计师接到任务后，通过调查研究，收集各种相关的成本资料，分析市场现有技术水平、材料价格、原料供应状况等，提出方案进行优选，要求控制成本不超过限额并尽量使成本达到最低点，尤其强调在设计时两耗（即原材料消耗、加工时消耗）要低。

（3）对影响成本的各因素认真做好市场调研和分析工作。在估算成本时，必须广泛搜集成本资料，如原材料、能源、劳动力、资金等，经济资源的价格和数量、质量上的保证程度、生产同类产品企业的成本水平等，并给予认真的审查和做出必要的处理，尽可能排除统计资料中那些偶然性因素对成本的影响，从而保证资料的客观性。

（4）强化包装设计成本决策的制约程度。成本决策具有一定的严肃性和约束性，应制定一系列的管理制度强制执行。一个优秀的设计师应将成本意识贯穿设计过程的始终，经常想到如何经济合理地利用一切经济资源，并以较低的价格为社会、为企业增加利润，为消费者提供方便，促进包装业及整个社会的经济发展。

第 7 章
包装设计项目实例

7.1　项目一:"姑菇酱"系列包装设计

1．项目名称

本项目名称为"姑菇酱"系列包装设计。

2．项目背景

随着国内外对酱类产品需求的增加,市场竞争日益激烈,产品质量参差不齐,加上千篇一律的包装,导致真正好的产品很难被消费者辨别。公司决定对原有的产品包装进行升级改造,提高品牌辨识度,以便更好地服务客户。

3．项目目的

依托湖北省襄阳市南漳县裕农菌业责任有限公司企业品牌设计、农产品包装设计,设计成果将应用于商业销售。树立乡村企业品牌,打造农产品地域文化,创造农文旅融合的产品体验价值,设计助力乡村经济发展。

4．项目调研

(1)产品调研。在与客户沟通的过程中,了解到本产品源自湖北省襄阳市南漳县的花菇,跟市面上的产品相比,更具口感优势和营养价值。经过调研,我们发现香菇酱市场较为杂乱,大部分产品包装简陋,消费者想购买香菇酱,却因没有可信赖的品牌而望而却步。包装信息的系统性和包装的品质感显得尤为重要,在产品质量过硬的情况下,只要通过差异化的包装吸引客户,产品便会在市场上脱颖而出。

(2)企业调研。湖北省襄阳市南漳县地处鄂西北部,群山环绕、风景秀美,有较为丰富的生态环境资源。南漳县裕农菌业有限责任公司地处双坪村,有着悠久的香菇种植历史,并通过脱贫攻坚与乡村振兴路径的探索,将香菇种植与裕农菌业企业、现代化深加工生产体系进行结合,培育出粒大饱满的精品香菇。"裕农菌业"有初加工品牌"荆山裕农",深加工品牌"十姑香"。香菇酱属于深加工品牌。企业目前深刻认识到农产品的创新不仅是产品技术、质量、安检等硬指标,更重要的是农产品的品牌。除此之外,裕农菌业还引领了双坪村的文化建设、旅游建设和农业发展建设,旗下设有十姑仙山庄、蓝莓等水果培育基地、企业广场、民宿、十菇洞旅游景区规划等,将周边生态、农耕、种植、居住等产业进行融合,共同推动该区域的经济发展。

(3)历史文化调研。独特的地域文化是当代包装设计创新的重要源泉。襄阳市作为三国文化起源地之一,历史悠久。三国文化作为全世界知名的文化遗产,是华夏文明的一张亮丽名片。南漳县有着美丽的自然风景和

丰富的旅游资源。南漳县除了是三国故事的源头，也是荆楚文化发祥地、楚熊绎丹阳所在地、古罗国和卢戎国封侯地、战国纵横家鼻祖鬼谷子隐居地、和氏璧故乡，卞和献玉、白起攻鄀、司马徽和徐庶共荐诸葛、民族英雄张自忠血染抗日沙场等家喻户晓、广为传颂的历史故事就发生在这里。十姑洞位于东巩镇，距县城 70 千米。洞呈南北走向，坐北朝南。传说很久以前十位仙姑居住在洞内，故名十姑洞。

5．设计思路

通过文献调研、案例分析等方法，将农文旅融合的设计策略"坚持农文旅融合原则进行视觉元素提取，注重互动性和体验感"融入该企业品牌形象设计中。对裕农菌业及其子品牌"十姑香"进行了标志设计，为香菇酱包装设计方案建立了"十姑洞""三国菌"两个系列的光山特色农产品品牌体系。一个企业及其品牌有文化底蕴才会经久不衰，可借助襄阳市的三国文化打造"三国香菇菌"这张香菇酱的美食名片。马口罐系列包装选择用"三国人物"作为主要文化 IP，通过当下最火热的国潮风插画的形式呈现在包装上，让顾客对产品有更加直观的了解，不仅突出了产品的个性，还大大降低了品牌的记忆成本和营销成本。瓶装系列包装选"十姑洞"的仙女为设计元素。

从品牌名称着手构思设计 Logo，然后衍生出一个有趣的吉祥物形式，加以延伸出整个吉祥物形象，通过它来与包装版面搭配进行设计，让包装和消费者互动，突出全新品牌。利用版面巧妙的设计和趣味性的吉祥物插画来区分产品口味，让包装外观更能吸引消费者的眼球。将三国文化与香菇酱产品特色融合在一起，采用更年轻化、更接地气的形象设计，让包装更加时尚活跃，视觉交互体验更强，也更具有品牌专属性，使"三国香菇君"这一专属的视觉形象成为"裕农菌业"香菇酱未来独一无二的产品代言人。由于目标消费人群是 5 ~ 25 岁的年轻群体，因此，趣味性、年轻化是产品包装的主题。以"三国香菇君"形象为核心，根据不同的产品口味，如原味、牛肉味、香辣味，设计出不同的人物视觉形象。通过夸张丰富的可爱表情、年轻时尚的色彩应用、独特个性化的字体设计、趣萌生动的卡通形象，呈现出一个极具市场个性的香菇酱产品。

6．包装设计策略方向

（1）便利。便利的包装符合当代生活快节奏的需求。例如，透明或开窗式的包装可以方便客户挑选，组合式的礼品包装可以方便利用。包装的方便易用增加了商品的吸引力。

（2）美观。美观的包装可以激起消费者高层次的社会需求，具有艺术美学的包装对消费者而言是一种美的享受，也增加了产品销售的内在驱动力。

（3）新奇。年轻群体都有好奇心，求异、求新、求奇是包装设计的另一个突破口。

7．包装视觉设计

（1）瓶装酱产品包装视觉设计。

① 图形元素。以可爱的小仙女为原型，创作了一组仙女与蘑菇的日常生活（图 7-1）。

✤ 图 7-1　"仙女与蘑菇"插画设计

② 颜色搭配。选择了食品色,色彩饱和度较高,与品牌现阶段战略步调保持一致,形成统一的视觉效果。

③ 效果展示。产品包装的效果展示如图 7-2 ~图 7-4 所示。

⊕ 图 7-2 瓶盖设计

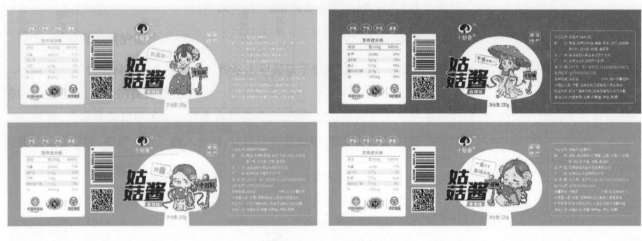

⊕ 图 7-3 瓶贴设计

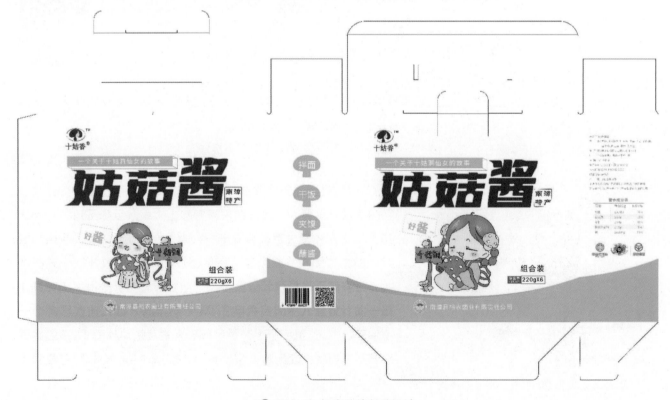

⊕ 图 7-4 组合装外包装设计

（2）马口罐产品包装视觉设计。

① 以三国时期的刘备、关羽、张飞、孔明等历史人物为原型，设计出香菇菌的 IP 造型（图 7-5）。

② 效果展示。产品包装效果展示如图 7-6 ～图 7-8 所示。

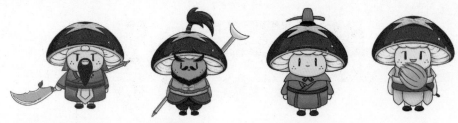

✿ 图 7-5　三国人物插画设计

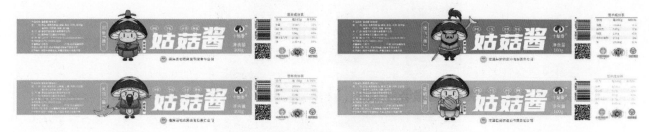

✿ 图 7-6　插画设计

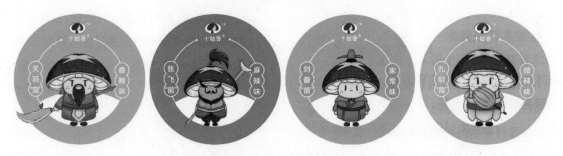

✿ 图 7-7　马口罐底端设计

✿ 图 7-8　马口罐组合设计

8. 工厂对接

任何大批量生产的包装,都必须先打样确认细节,包括色差是否在接受范围内,文字内容是否有错误等(图 7-9)。

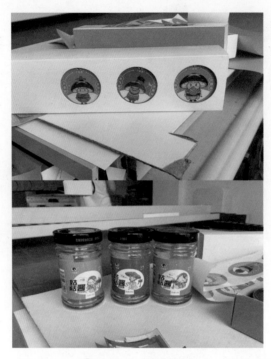

✪ 图 7-9 包装打样

9. 包装材料选择

在商业包装设计实际项目中,材料对包装成本和最终的成品效果有很大的影响。常规纸盒包装材质基本都选用了 300g 的白卡纸。考虑到消费者在购买前对食品类产品直接了解的需求,抽屉式套盒设计了开窗镀膜的形式,使消费者可以直接看到里面的酱,还做了一个与手提盒相似的多瓶组合形式。在尺寸方面对手提盒进行了精细的测量,保证每一个盒子之间都有完美的衔接,防止容器在组合携带时发生碰撞。

10. 包装成品展示

包装成品展示如图 7-10 ～图 7-13 所示。

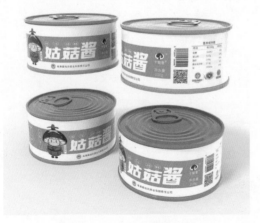

✪ 图 7-10 马口罐装(1)

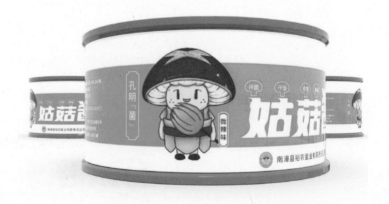

✪ 图 7-11 马口罐装(2)

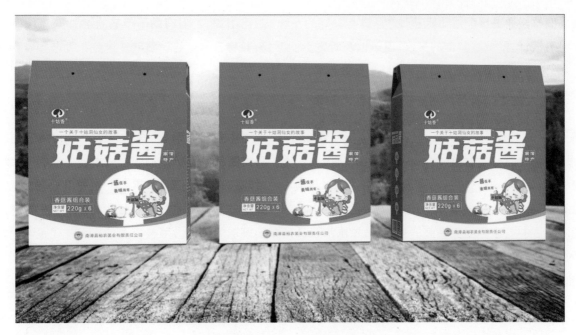

✿ 图 7-12　瓶装礼盒装

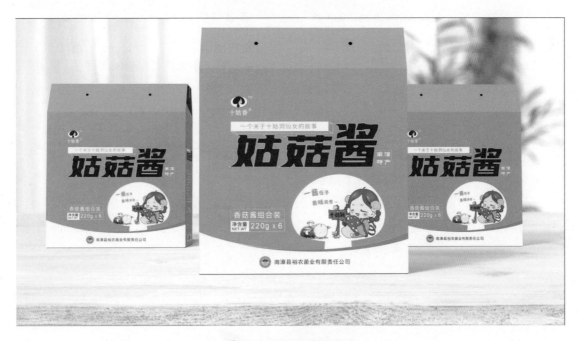

✿ 图 7-13　瓶装日常装

7.2　项目二：莜坝水蜜桃产品包装设计

1. 项目名称

本项目名称为莜坝水蜜桃产品包装设计。

2. 项目背景

莜坝水蜜桃作为农产品，有着广阔的商业前景。莜坝镇位于四川省乐山市马边彝族自治县，该镇每年都举办

水蜜桃采摘节。通过这个活动能够对产品进行良好的品牌推广和营销策划,有助于产品的推广和销售,通过对此品牌的包装设计,形成视觉上的文字、图形以及听觉上的感受,并将它传达给消费者。这是帮助莜坝农产品较好地打开营销市场的重要手段和方法,有助于推进乡村振兴。

3．项目意义

对于产品的销售来说,其品牌包装与推广非常重要。现代社会被各种品牌包围着,品牌设计是必不可少的环节,其目的是将品牌以可视化的形式展示给消费者。优秀的品牌设计既能传达品牌理念,提升品牌知名度,也能促进购买转化率。这两年在乐山市政府的支持下,莜坝水蜜桃品牌在当地已经积累了一定的群众基础。下一步只有对其品牌进行包装设计升级,与当地文化相结合,充分展现当地特色,才能吸引更多的网购客户群体。适应时代潮流发展并寻求与同类品牌的差异性,是本次设计所需要解决的问题。融合更多的本土文化是吸引客户的亮点,因此要通过图形来强化本土文化元素,通过创新的手法展现莜坝彝族风俗文化的精华。希望经过本次设计实践,能让该品牌发扬光大。

4．项目总体设计思路

该项目的包装设计采用插画风格,通过融入莜坝当地桃花源般的场景和彝族千亩桃园等元素,让品牌更加有亲和力,并拉近与采摘游客的距离,从而达到让游客"走进来",彝族特色文化与当地农产品相结合"走出去"的效果。融合更多的彝族文化,使产品产生独特的符号印记,是吸引客户的关键点,更多地强化品牌效益则是本次包装设计的初衷。在视觉色彩上,选择了较为贴近水蜜桃本身的颜色,整体上大面积使用绿色,突出原生态。希望通过本次包装设计实践,充分展示地方文化,提升包装品牌形象,让莜坝水蜜桃包装在同类产品中脱颖而出。

5．项目调研分析

在国内外的产品包装中,对同类水果商品包装进行调研分析。具体分析如下:

木艮本石榴产品(图7-14),是一款以"墨红琥珀"为名的木艮本石榴产品。与以往常见的水果包装不同,在设计这款产品的包装时,设计师更注重在字体设计上突出品牌风格,通过运用适当的减法,使"墨红琥珀"简单的字体组合方式更具质感。可以看到每个字的字间距从"窄"到"宽"的形式,让字与字之间保持平衡适当的空间感。每个字样的设计在统一风格的基础上又体现出不同的巧思。

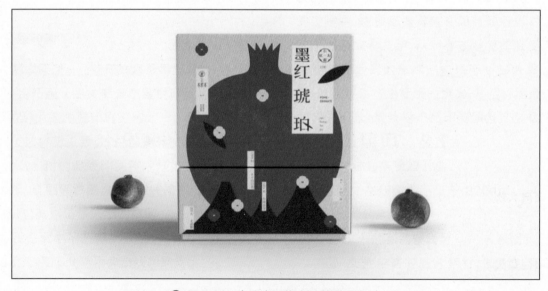

✤ 图7-14 木艮本石榴产品的包装设计

　　四川成都龙泉驿区的水蜜桃素有"天下第一桃"之称。从包装的古风插画（图 7-15）上也突出了龙泉驿水蜜桃的外形优势，封面以传统山水画的形式呈现，勾勒出生机勃勃的水蜜桃形象及其产地风貌，连绵起伏的山脉由近及远，赋予画面一定的流动性和空间感。

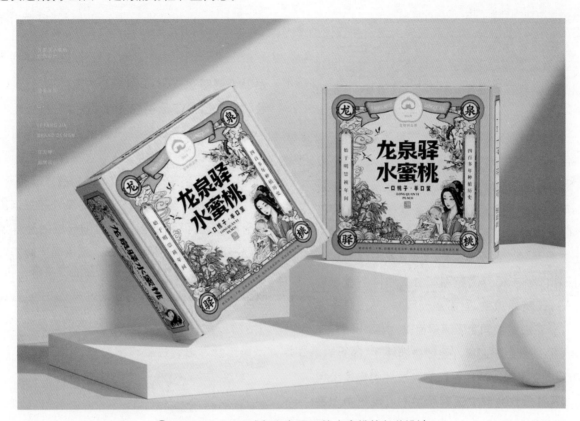

✛　图 7-15　四川成都龙泉驿区的水蜜桃的包装设计

　　大口马牙青柚的包装设计（图 7-16）是由设计师阿剑设计的，以青柚为原型设计的简笔水果图案错落的排版，演绎了水果碰撞的动态场景。

✛　图 7-16　大口马牙青柚的包装设计

6．项目设计过程

（1）创意元素来源。莜坝是被彝族文化沁润的地区。在包装视觉设计上，整幅图是以水蜜桃造型作为主视觉元素，且提取在彝族刺绣中具有代表性的虎图腾、马缨花、火纹样、羊角纹、人形舞蹈纹等图形作为设计重点，将多种图形进行融合创作，丰富其图形内涵。在设计细节上，充分考虑彝族人民的色彩崇拜，结合其寓意将图形故事化、符号化，运用四方连续的表现方式使图形丰满充盈，色彩搭配符合现代审美观念。最终包装设计利用简约线条增加产品时尚感，与背景采用的传统线描图案形成对比，包装设计整体效果年轻有活力。如图 7-17 所示为调研照片。

✿ 图 7-17　调研照片

（2）包装结构设计。莜坝水蜜桃产品在包装造型设计方面充分考虑到包装的密封性、抗压性、美观性、系列感、安全环保、控制成本等因素（图 7-18）。

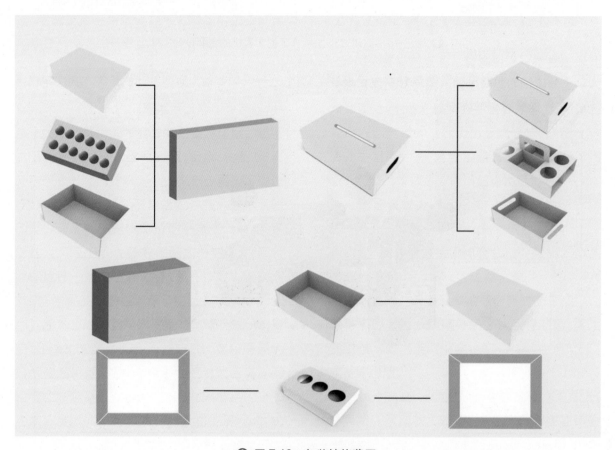

✿ 图 7-18　包装结构草图

（3）包装视觉设计。在盒型确定下来后,画出其展开图,将整个视觉部分加在了展开图上,方便后期的制作。在视觉部分上采用了较为生态的颜色,而整幅画面中用了水蜜桃的具体形态,图形内容来源于莜坝的桃花源,辅助增加了彝族传统纹样。整幅画以绿色为主,最后加上了Logo,使这个产品的包装完整统一（图 7-19 和图 7-20）。

✿ 图 7-19　包装展开方案图

✿ 图 7-20　插画计算机彩稿

（4）材料选择。在包装盒材料的选择上,由于水蜜桃本身质量较重,果实碰撞后易受损,所以采用瓦楞纸提高承重能力,保证运输中产品的安全（图7-21）。

7. 包装成品展示

莜坝水蜜桃产品包装设计的创新点在于将莜坝桃花源的自然景观及人文风情与彝族文化相结合,无论是在包装造型上还是视觉设计元素的提取上都具有创新性,助力产品在大众群体中进行有效的推广（图7-22～图7-24）。

➕ 图 7-21　瓦楞盒

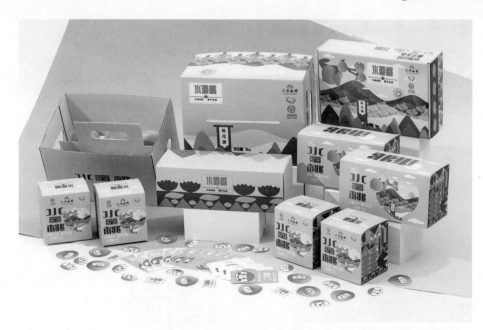

➕ 图 7-22　成品效果图（1）

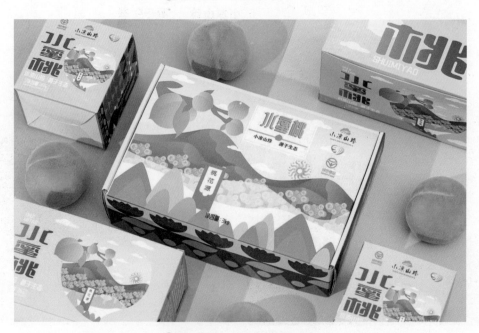

➕ 图 7-23　成品效果图（2）

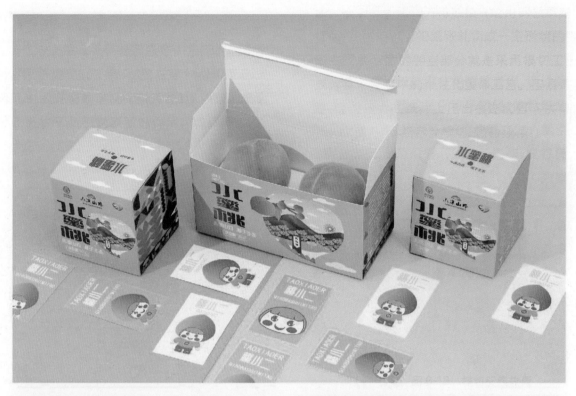

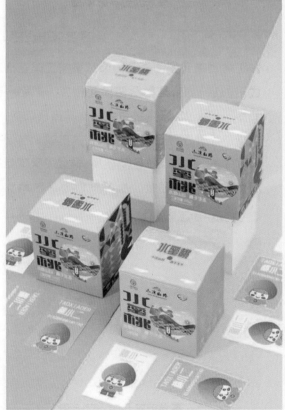

✤ 图 7-24　成品效果图（3）

参 考 文 献

[1] 魏洁. 创意包装设计 [M]. 上海：上海人民美术出版社，2018.

[2] 宋华. 包装设计 [M]. 合肥：合肥工业大学出版社，2015.

[3] 李琦. 包装设计与印前制作技术案例 [M]. 北京：电子工业出版社，2019.

[4] 王炳南. 包装设计 [M]. 北京：文化发展出版社有限公司，2016.

[5] 罗斯,怀本加. 包装结构设计大全 [M]. 杨羽,译. 上海：上海人民美术出版社，2006.

[6] 张小艺. 纸品包装设计教程 [M]. 南昌：江西美术出版社，2005.

[7] 朱和平. 产品包装设计 [M]. 长沙：湖南大学出版社，2010.

[8] 赫尔穆特·基普汉. 印刷媒体技术手册 [M]. 谢普南,王强,译. 北京：世界图书出版公司，2004.

[9] 张如画,欧阳慧,吴琼. 包装结构设计与制作 [M]. 北京：中国青年出版社，2017.

[10] 孙诚. 纸包装结构设计 [M]. 北京：中国轻工业出版社，2006.

[11] 金银河. 印刷工艺 [M]. 北京：中国轻工业出版社，2006.

[12] 徐丰. 浅谈容器造型设计的原则与方法 [J]. 美术大观，2014(7).